安靜寫字，會潛移默化一個人的思想、行為，以致改變個性，

至少可以得到心靈片刻的安寧。

從修行的意義來說，寫經更有殊勝的功能。

序

《心經》，中國書法中最獨一無二的作品。

在書法的發展史上，從來沒有哪一件作品如《心經》般，充滿人生的哲理、宗教的智慧、書法的美感，而又廣泛的深入民眾的生活。

無論大都市、小鄉村，上自達官貴人，下至常民百姓，幾乎沒有人不知道《心經》，沒有人不受《心經》的影響。

「空即是色，色即是空」，這樣深奧的人生哲學、宗教思想，卻是中國人最普及的常識，大家都知道、都能朗朗上口，也常常會在人生的某些時候，作為一種感悟、一種境界、一種情懷的念了出來。

《心經》是許多人最喜歡抄寫的佛經，不一定是因為宗教的信仰，而是一種人生的體悟，也是一種修行的方法。

寫書法本來就有「修行」的功能。這個修行，不只是宗教上的信仰，更多是學習超越世俗榮辱、克制喜怒哀樂、安靜自我身心的方法，使一個人的個性更成熟、思慮更完整豐富、性情更能容納異己。

安靜寫字，會潛移默化一個人的思想、行為，以致改變個性，至少可以得到心靈片刻的安寧。

從修行的意義來說，寫經更有殊勝的功能。因為是抄寫佛法的經典，所以寫字的時候，必然更恭敬其事，心情更沉澱，筆畫更安詳，於是經典的文義緩緩注入筆尖，也注入凝神書寫的心境之中，於是人世間一時的得失榮辱、愛恨嗔痴，都在書寫中慢慢淡化，最後只有一片空靈的澄明。

台灣近年寫經的風氣日盛，許多叢林道場也都開設寫經班教信眾寫經，但由於擅長書法的人不多，於是出現各種便宜行事的方便法門，包括硬筆抄經，在印有淡字經文的紙上描寫。

在現在社會，寫經的目的是為了安靜心神、深入經典，比較沒有傳播、護持佛法的功能，

侯吉諒

般若波
羅蜜　沙門
時　照見五
觀自在
子　色不異
空即是
舍利子
垢不淨　子

所以寫經實在是一種單純的修行，而既然是修行，最好還是用毛筆寫字實用。當然，退而求

其次，再用硬筆。

需要注意的是，因為用硬筆寫字比較不需要專心，所以很容易寫得「有口無心」，而在

印有經文淡字的紙上描寫，更可能連記憶背誦的功能都沒有，而只是無意識的照描，這樣寫

經，效果最少。

因此要記得，寫經要有意識的留意經文，或一個字一個字的字義，寫到忘我之時，文字

會產生強大的精神力量，讓人感到一種安靜與滿足，這是寫經的功能之一，只要夠靜心，誰

都能輕易體會。

用毛筆抄經的最大障礙，在於不是每個人都能用毛筆寫字。很多人也都認為，自己沒有

能力用毛筆寫字。

但只有用毛筆抄經，才能達到「修行」的目的，因為使用毛筆需要高度的專注，專注其

事，則能安靜心神，能安靜心神，而後才能定靜生慧。再者，一邊抄、一邊看，經典的文字

才能被深入閱讀，並且自然記憶，而後才能潛移默化。

所以要抄經、寫經，最好用毛筆。

於是，使用毛筆就成為最大的難題。

如果不以寫好書法為目的，那麼，使用毛筆其實只要記得三個重點就可以熟能生巧。

其一，只使用毛筆的筆尖寫字。
其二，一筆一畫，不在乎好看，只要靜心寫字。
其三，注意控制毛筆的含墨量，不要乾澀、也不要暈滲。

掌握以上的原則，即使沒練過書法，也可以把經文寫好。

出版這本書是我多年心願，本書從寫經的角度，詳細介紹書寫《心經》所需要知道的知

識、工具、和材料，只要按照本書的指引，相信可以很快進入寫經的門檻。也祝願讀者們從

寫經中，獲得諸多安寧、啟示和快樂。

目錄

般若波羅蜜多心經

觀自在菩薩行深般若波羅蜜
多時照見五蘊皆空度一切苦
厄舍利子色不異空空不異色
色即是空空即是色受想行識
亦復如是舍利子是諸法空相
不生不滅不垢不淨不增不減
是故空中無色無受想行識無

心經：不異　色空　即是　生滅　垢淨　無一　受想　行識　眼耳　身意　菩提　罣礙　恐怖　遠離　顛倒　夢想　究竟　涅槃　諸佛　阿耨　真實　不虛　揭諦　莎婆

明亦無無明盡乃至無老死亦
無老死盡無苦集滅道無智亦
無得以無所得故菩提薩埵依
般若波羅蜜多故心無罣礙無
罣礙故無有恐怖遠離顛倒夢
想究竟涅槃三世諸佛依般若
波羅蜜多故得阿耨多羅三藐
三菩提故知般若波羅蜜多是
大神咒是大明咒是無上咒是
無等等咒能除一切苦真實不
虛故說般若波羅蜜多咒即說
咒曰
揭諦揭諦
般羅僧揭諦
般羅揭諦
菩提莎婆訶

丙申三月春寒盡夜陽光明媚
沐手書於詩硯齋　侯吉諒

佛法《心經》

《心經》文

觀自在菩薩行深般若波羅蜜多時照見五蘊皆空度一切苦厄舍利子色不異空空不異色色即是空空

即是色受想行識亦復如是舍利子是諸法空相不生不滅不垢不淨不增不減是故空中無色無受想行

識無眼耳鼻舌身意無色聲香味觸法無眼界乃至無意識界無無明亦無無明盡乃至無老死亦無老死

盡無苦集滅道無智亦無得以無所得故菩提薩埵依般若波羅蜜多故心無罣礙無罣礙故無有恐怖遠

離顛倒夢想究竟涅槃三世諸佛依般若波羅蜜多故得阿耨多羅三藐三菩提故知般若波羅蜜多是大

神咒是大明咒是無上咒是無等等咒能除一切苦真實不虛故說般若波羅蜜多咒即說咒曰揭諦揭諦

波羅揭諦波羅僧揭諦菩提薩婆訶

《心經》白話與解釋

《心經》是佛教浩瀚如海的典籍中，最為核心的經典，也是字數最少的經典，所以流傳最廣，並廣泛深入人心。《心經》的重點在揭示「空」的智慧，因此文字雖少，卻博大精深，歷來有不少高僧大德對《心經》做過各種詳盡的解說，這裡提供白話的翻譯和適當的名詞解釋，希望可以幫助大家對《心經》的文字的基本理解，至於《心經》的究竟深意，還需要大家在生活中不斷修行、體驗。

觀自在菩薩

觀自在指觀世音菩薩，以觀自在的字面意思來解釋，是觀察理解諸法實相的本質是空，於是對一切外境外緣就隨意自在了。

行深

修行佛法，必須身體力行，必須「老實修行」，而且不只是行，還要「行深」，就是必須把佛法智慧深化到生命的最深處。

般若波羅蜜多

般若波羅蜜多，梵語，本意解脫空慧，也可以解釋成「到彼岸的大智慧」。

照見五蘊皆空

五蘊，色、受、想、行、識，即一般人感知生命、認識世界的感官、方法。

在通達無常、無我的空慧之後，即可明白一切的本質皆為空，連生命的本質也是空。

度一切苦厄

明白一切的本質皆為空，即不受一時一地的榮辱、福禍干擾，所以這樣的智慧可以救度一切的苦厄。

舍利子

舍利子，即舍利弗，是佛陀的十大弟子之一，智慧通達，《心經》便是應其問而應機說法。舍利，是古印度一種有美麗眼睛的鳥，舍利弗的母親眼睛很美麗，故以舍利為名，她的兒子就叫舍利之子。

色不異空

一切物質的表相，稱之為色，本質都是空。以一切本空的諸法實相來看，則有的本質即空，故色不異空。

空不異色

從空的本質來看，而色相的本質也是空，所以空不異色。

色即是空

萬事萬物的本質是空，而萬物萬事都是色相，色是表相，本質是空，所以色即是空。

空即是色

色的本質是空，所以空就是色。

受、想、行、識，亦復如是

受、想、行、識，人們感知世界、認識生命的感官、能力，也都像色空不二一樣。

舍利子，是諸法空相

《心經》的重點，是說明「一切本空」。諸法亦是空。

不生不滅

萬物萬事的本質是空，因此就沒有生滅。在佛教的認識論中，「空」是宇宙最終極的本質，空不是「沒有」，

也不是「無」，不能以相對的有或無去理解「空」，必須脫離語言表相的意義，才能碰觸到所謂的「空」。

空沒有開始或結束，它是一種「不生不滅」的永恆境界。

不垢不淨

五濁惡世是污垢的，涅槃是清淨的。其實根本沒有所謂髒或乾淨、輪迴或涅槃的差別，因為空就是空，是一種絕對的狀態，沒有垢、淨之分。

不增不減

空是無始無終的狀態，不增加什麼，也不減少什麼。

是故空中無色

一切都是幻相，一切都是幻有，只有空是永恆、是常。在空之中，無一可得，故無色，無一切色相，一切眼所見皆為虛幻，故空中無色。

無受、想、行、識

空中一切了不可得，既無色，則其他四蘊亦無，受、想、行、識，本質亦空，一切的感受、想念、行為、意識皆空。

無眼、耳、鼻、舌、身、意

一切的外相、一切的感受，都是不實在的，都是因緣生滅，所以不能用眼、耳、鼻、舌、身、意去感知、認識、說明。

無色、聲、香、味、觸、法

金剛經說：「一切有為法，如夢幻泡影，如露亦如電，應作如是觀。」眼所見、耳所聞、鼻所嗅、舌所嚐、身所觸、法所言，都是虛幻不實。《心經》所說的空，無法以無色、聲、香、味、觸、法去感知、認識。

無眼界乃至無意識界

一切的存有都是虛幻不實的，不是眼睛所看到、心所意識的，甚至是超越意識所感受到的。因此要脫離一切色、聲、香、味、觸、法的束縛，不要被自己的眼、耳、鼻、舌、身、意所感知的萬事萬物所迷惑。

無無明

無明，永遠的黑暗。如果沒有佛法，就如同永遠陷於黑暗，而有了佛法，就不會陷於無明的黑暗。

亦無無明盡

無明是解脫的相反，無明盡則正是解脫。但是在絕對的解脫境中，甚至沒有無明或無明盡的對立或分別。

乃至無老死

在空的境界裡，自由、自在、無拘無束、沒有生住異滅變化、沒有生老病死、沒有悲歡離合、沒有一切執著的永恆。

亦無老死盡

這樣的空性，沒有老死也就沒有老死盡。

無苦、集、滅、道

苦集滅道、是佛陀初轉法輪時所開示的道理，又稱四聖諦。「苦諦」指意苦、身苦、來世苦。所謂意苦就是貪瞋痴煩惱苦，身苦則是病老死苦，而後世苦即三惡道報苦（畜生、餓鬼、地獄）。意苦、身苦乃累世業力所致。「集」是指讓前世業因能與後世業報相續的力量。「滅」乃指涅槃，所謂涅槃，並非死掉的意思，而是修行到最高層次，進入清淨空寂的境界，這是對治苦集的辦法。滅什麼呢？滅貪瞋痴煩惱，最後達到不知不覺的不再貪瞋痴煩惱，那種境界就稱為涅槃。如何達到這種境界呢？有許許多多的方法，這些方法統稱為「道」。

無智亦無得

在無明的五濁惡世，唯有佛法大智慧，才能引領人們出離三界。但是在已經究竟解脫的境界中，一切圓滿具足，有智慧或不智慧的分別，當然也就不會缺少什麼，既不缺少，也就無須獲得。

以無所得故，菩提薩埵

空就是空，所以在空中無所得，也不必有所得，一切圓滿，一切具足。菩提薩埵就是菩薩，修行到達諸法實相的境界，能夠於這虛幻不實的世間，看清一切幻相。

依般若波羅蜜多故，心無罣礙

「心」是指認知的源頭，是一切的開始，宇宙萬象的存在，都因為心而被人們所意識、認識。心解脫了，一切就解脫了，依照、依靠般若波羅蜜多的智慧，就可以超凡入聖、達到解脫境界。

無罣礙，故無有恐怖

沒有執著的人，就是沒有罣礙的人，不再受任何得或失的影響而產生憂悲苦惱，心中沒有了罣礙，就是完全擺脫了一切高下心理。一個沒有罣礙的人，心中就必定安然，隨處自在。無得失、大小、是非、善惡的分別與迷惑，所以就不會有恐懼的痛苦。

究竟涅槃

終極的清淨寂寞的境界。

遠離顛倒夢想

解脫妄念的糾纏，從此遠離顛倒起伏的意念、夢幻想像的快樂與痛苦。

三世諸佛

三世是指過去世、現在世以及未來世，三世也可指多世。三世諸佛，就是指在任何時空中的覺悟智者。

依般若波羅蜜多故，得阿耨多羅三藐三菩提

依靠這到彼岸的大智慧，就可以得到「阿耨多羅三藐三菩提」──無上正等正覺，是諸佛的解脫境界。

故知般若波羅蜜多，是大神咒

所以這個到達彼岸的大智慧，可以說是最神效的咒語。咒，宇宙最莊嚴的聲音，具有神奇的力量。不同的佛菩薩有不同的咒語，般若波羅蜜多則是最圓滿的咒語，而且是最神聖的咒語。

是大明咒

般若波羅蜜多，也是清明眾生心靈的咒語。

是無上咒

故大智慧也就是無與倫比、至高無上的咒語。

是無等等咒

般若波羅蜜多，是最究竟的境界，也是最究竟圓滿的咒語。

能除一切苦

修行般若波羅蜜多，可以去除所有的苦難。

真實不虛

這是真實、實在的。

故說般若波羅蜜多咒，即說咒曰：揭諦　揭諦　波羅揭諦　波羅僧揭諦　菩提薩婆訶

此段為梵語音譯，揭諦指「去吧」，波羅是波羅蜜多的縮寫，意指到彼岸，僧是僧伽的縮寫，指眾人，菩提是覺悟，薩婆訶是快速大成就大圓滿的意思。

《心經》結束時的咒語，是祈願與讚頌佛的智慧，並鼓勵人們一起努力修行，快速到達智慧的境界。

12

書法自古以王羲之為典範，但王羲之的真跡在唐朝就極珍貴，尋常人家也不可能拿到王羲之的隻字片紙，

幸好，唐太宗是王羲之的超級大粉絲，不但收集王羲之的真跡甚多，還提供王羲之的字給臣下臨摹。唐太宗

一定沒有想到，他對書法的興趣所產生的影響，要遠比他的偉大的「貞觀之治」來得深遠、重大。

唐太宗對王羲之書法的推廣，最重要的有兩件事，一是命褚遂良、虞世南、馮承素這些書法名家，或臨

或摹天下第一的〈蘭亭序〉。其次是命懷仁集王羲之字刻成〈聖教序〉。

〈聖教序〉是現存王羲之行書書中字體最多最完整的字帖，是古人寫書法必然要臨摹的經典。

集刻〈聖教序〉的起因，是貞觀十九年，花了十七年到印度取經的玄奘法師回到長安，唐太宗讓三藏法

師在弘福寺翻譯佛教經典，貞觀二十二年，總共完成六百五十七部，唐太宗親自寫了序文，就叫〈大唐三藏

聖教序〉，並取出內府珍藏的王羲之真跡，讓懷仁去集字刻碑。

在沒有照相、影印技術的年代，懷仁以令人難以想像的專注精神，花了二十年的時間，才完成被後人譽

為「天衣無縫，勝於自運」的〈聖教序〉，碑刻完成的時候，已經是唐高宗咸亨三年十二月的事了。

唐高宗也為〈聖教序〉寫了一篇「記」，附在唐太宗的「序」後面。

〈大唐三藏聖教序〉對後世的深遠影響，不在它刻錄了太宗、高宗兩皇帝的文章，而是因為王羲之的書法，

以及在皇帝文章後面完整收錄的玄奘法師譯的《心經》全文，可以說是佛法書法學兩臻絕妙，光華垂耀千年。

寫書法的人必然要練〈聖教序〉，〈聖教序〉中有《心經》，這件事情，使得所有古時候的讀書人，必

然對《心經》非常熟悉，「色不異空，空不異色，色即是空，空即是色」，幾乎是每個人都耳熟能詳的句子，

佛法、書法以這種特殊的方式，深入生活與思想，終而成為中華民族的文化基因。

楷書《心經》

般若波羅蜜多心経

觀自在菩薩行深般若波羅蜜

多時照見五蘊皆空度一切苦

厄舍利子色不異空空不異色色

即是空空即是色受想行識亦

復如是舍利子是諸法空相不生

不滅不垢不净不增不減是故空

中無色無受想行識無眼耳鼻

舌身意無色聲香味觸法無眼

界乃至無意識界無無明亦

無無明盡乃至無老死亦無

老死盡無苦集滅道無智亦

無得以無所得故菩提薩埵
依般若波羅蜜多故心無罣
礙無罣礙故無有恐怖遠離
顛倒夢想究竟涅槃三世諸
佛依般若波羅蜜多故得阿
耨多羅三藐三菩提故知般
若波羅蜜多是大神呪是大
明呪是無上呪是無等等呪
能除一切苦真實不虛故說
般若波羅蜜多呪即說呪曰
揭諦揭諦　般羅揭諦
般羅僧揭諦　菩提莎婆訶

丙申仲春於詩硯齋侯吉諒

楷書《心經》

《聖教序》中所附的《心經》，是王羲之行書的集刻，以書寫技法來說，比較高深，一般沒有學過書法的人，不可能掌握行書的筆法，因此，寫經還是以楷書為主。一般人寫經，也多以楷書為主，因為楷書需要慢筆書寫，最需要專注，最能夠放鬆，最能夠達到忘我的境界。

如果沒有辦法學書法，那麼，就必須建立一個非常重要的概念，即──一筆一畫，認真寫。

因此，如果有空，最好找一位老師學書法，至少把基本的筆法練熟，再來寫經，這樣才是正本溯源的辦法。

但其實楷書非常難，沒有練過書法的人，要寫楷書是極端困難的事。

在書法史上，有一種非常特殊的風格，叫魏碑，是魏晉南北朝時期的碑版書體。

當王謝子弟隨著東晉王朝南遷的時候，實際上，亦是整個抽空了當時中國最有文化素養的貴族士大夫階級，因為當時的門閥大家都以書法歷代相傳，晉人南遷的結果，是北方具有書法專業素養人口的大量流失，這在中國歷史上，是唯一一次的奇特現象──典雅、精緻、熟練的書法藝術等於是在北方斷層了。

當然，其他文化的活動也是如此。雖然民間仍然有許多流通，北魏孝文帝致力漢化，使洛陽得以在短時間內又成為北方的文化中心，但與文人薈萃的南方比起來，還是屬於「蠻荒」的程度。

然而就是這樣奇特的環境，促成了「魏碑」這個由一些民間書匠、政府秘書人員所共同完成的書法美學，竟然得以在地位上和重要性都和南方的、以王羲之為首的，高度發展的文人書法互相抗衡，並且在中國書法由於過度純熟的技巧和王羲之一路甜媚書法獨領風騷，而導致書法生命的軟化與衰微的時候，為書法重新注

入一股強大的生命力。

這種包含許多由工匠隨意刻成，筆畫甚至經常有錯誤的作品，竟然可以在藝術上和學有專精的南朝書法相提並論，或多或少，應該可以給有志學習書法的人一些想法和信心：書法，真的不見得要如何臨摹前人的作品，重要的是，在掌握了基本的技巧之後，寫出屬於自己的風貌。

整體魏碑的書風都是屬於尚未完成的，有許多稚拙趣味的階段，像中小學生寫的字，結構不穩，筆畫生澀，但風格自足。我常常覺得，中國書法的發展和一個人從小寫字寫到大的情形相仿，有的人，注意到了寫字的美觀與否，特別用心去練習，因此可以寫得純熟、生動，因此進入技巧熟練的行草階段，但大部分的人都停留在魏碑的階段，並且終其一生。這其實也沒有什麼不好，怕的就是不好好的寫，不認真寫，而寫得草率、馬虎。

魏碑的作者都很認真，雖然他們也許很隨意，不刻意追求美觀，但他們都很努力的把每一筆每一畫寫好，就因此完成了和王羲之等大書法家同樣的成就，他們可以，我們當然也行。

因此，即使沒有練過書法，也可以用毛筆寫經，最重要的，是一筆一畫中流露出來的靜定和虔誠。

寫經的工具、材料

用毛筆寫字，最重要的是毛筆、紙張、墨的選擇，尤其是寫經，要求乾淨清爽，筆紙如果不適當，就很不容易寫好。

寫經用的毛筆

如果沒寫過書法，那麼最好先大字開始練習。初學書法的字體大小最好是長寬各五公分左右，毛筆的控制比較容易，是最適合初學者的大小。

寫五公分左右的字，毛筆的規格最好如下：

毛筆／純狼毫或兼毫筆

出鋒／四點二公分　　直徑／一公分

紙張／雁皮紙、楮皮紙

如果字體大小在三公分以內，最好是用小楷筆，狼毫、或是兼毫都可以，最重要的是筆尖要能收攏聚合，這樣的筆才可能勝任寫經的需求。

毛筆／純狼毫或兼毫筆

出鋒／三公分　　　直徑／零點六公分

紙張／雁皮紙

如果初學寫經，不宜寫小於三公分大小的字，因為會很難控制，寫起來會很有挫折感。最好是練習一年半載之後，再嘗試寫小字。

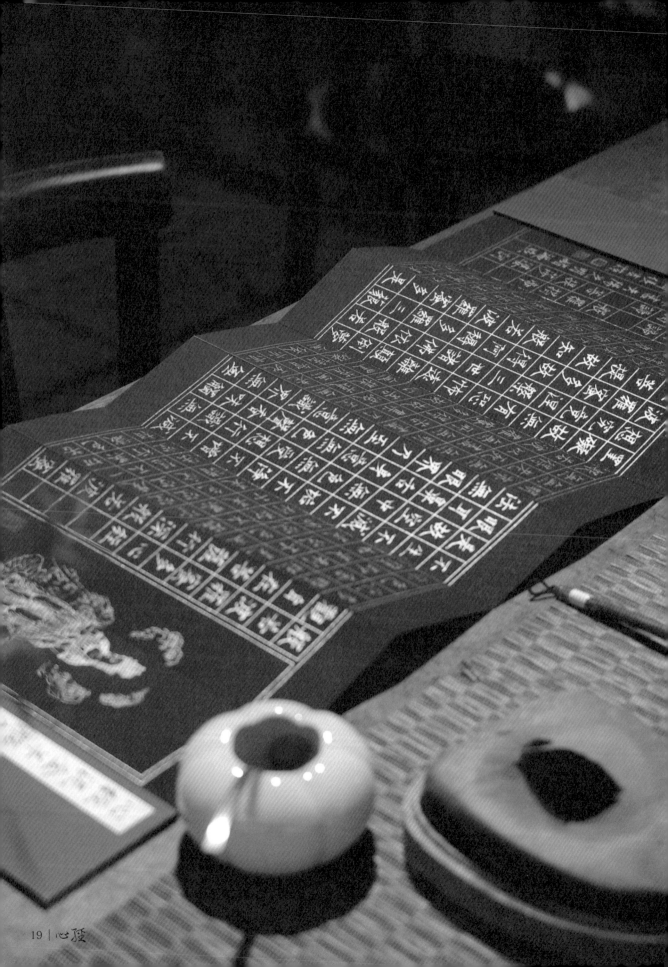

適用寫經的紙張

寫經的紙張更要講究，因為寫書法的手工紙一般吸水性都比較強，所以有很多人都改用現在的工業生產紙張如影印紙來寫經，但書法之妙，就在細細體會紙張與毛筆接觸之間那種極為細緻、精微的感受，完全不吸水的紙，在使用時就不必特別需要注意毛筆的含墨量，因此就失去了「細緻沾墨、仔細下筆」的這一基本功夫，也就無法體會安靜寫字的高度樂趣。

但現在一般的書畫用紙並不適合寫經，因為吸水性太強，筆畫很難控制，所以要選擇雁皮、麻紙一類的紙張，這種紙張的吸水性不會像書畫用的宣紙那麼強，但又有適當的吸水性，紙張表面也細緻光滑，對毛筆寫出來的筆畫有很好的表現性。

如果熟悉書畫紙張，也可以選用半熟類的紙張，台灣目前各大手工紙廠有不少合適的紙張可以選用，但需要多多嘗試才能容易上手。

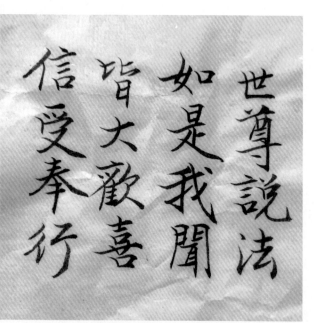

雁皮紙

我推薦的寫經紙張

廣興紙寮：雁皮紙、黃金紙、銀色紙、淡金紙、黃金羅紋紙、楮皮紙、麻紙。

福隆棉紙行：雁皮紙。

寫經最好不要用宣紙，宣紙太容易吸水，很難控制，沒有幾年的寫字功力，根本無法掌握。

楮皮紙

銀色紙

黃金細羅紋紙

淡金細羅紋紙

楮皮羅紋紙

黃金紙

寫經的方法

一張乾淨的桌子

在許多寫經的作品中，我們常常看到作者會在落款中寫「沐手」「敬書」，說明寫經的時候，特別需要一種恭敬、虔誠的身心狀態。

有的人為了進入這種恭敬、虔誠的身心狀態，會在寫經之前先靜坐、冥想、念誦經文，讓自己的身心安靜下來，而後才開筆寫字。

我則以為，應該要找到一種寫字的狀態，讓自己可以很快的進入書寫的情緒之中。

練氣功的人，在有了一定的功夫之後，可以察覺自己體內氣息的流動，並迅速進入所謂的「氣功態」。

寫字也是如此，熟悉用毛筆寫字的人，不必經過任何程序，也可以在瞬間進入所謂的「書法態」。

要寫好毛筆，最基本的條件，就是要有一張隨時保持乾淨整齊的桌子。

桌子上，除了寫書法需要的工具之外，其他多餘的東西都不要堆放。

寫字的工具

寫書法所需要的工具——毛筆、紙鎮、筆山、水滴、小水匙、硯台、墨條、字帖、紙張，構成了一個完整的文房用品美學，通過使用這些東西的講究，讓人時時刻刻處於一種典雅精緻、安靜優美的視覺氛圍中。

如果再加上音樂、泡一壺好茶，那麼這種「閒來寫字喝茶」的情境，就遠遠不只是練字寫書法那樣單調，而是生活的美學境界了。

古代文人無論得意或失意，無論在家或出外，總是要在生活中安排一個最重要的地方，來安放他的筆墨紙硯，這樣的地方，也許是充滿書籍、碑帖、文物收藏的豪華書齋，也許只是一張鋪了毛毯可以寫字畫畫的桌子，文人的精神從此安頓、生發，從獨善其身的修心養性，到治國、平天下的雄心壯志，都是從這樣一個文雅的筆墨世界開始醞釀、思索和實踐。

現代人寫字不再有「十年寒窗無人問、一舉成名天下知」的功利目標，寫字反而可以在書房之中、書桌之上，寄託更多的心情。

而心情的寄託也要有方法，方法是從敬重、愛惜與書法接觸的每一個時刻開始。

寫字的時候，毛筆、紙鎮、筆山、水滴、硯台、墨條、字帖、紙張，都要安置在適當的位置，整齊是基本的要求，而器具的美觀，也必須講究。

在寫字之前，一般要泡筆、整理毛筆、磨墨、鋪紙、沾墨，這樣的準備過程，如果慎重其事、敬重而為，一樣具有沐手、靜心的功能。

因此我特別主張，抄經寫字，最好磨墨。

磨墨

硯台更是要講究，一方好的硯台不只是磨墨的用具，更是美感的享受，一個最簡單的硯台，長寬比例、厚度尺寸，展現的是一個雕刻者的美學訓練，那是累積了上千年的文化素養才能有的特色，一方好的硯台不但可用、可賞，也可感——感受硯台這個特殊的書寫用具散發出來的美感。

現代人寫字常常為了方便用墨汁，因此許多寫字的人竟然是沒有硯台的，但說方便其實是隨便，用墨汁寫字和磨墨寫字的感覺根本就是天差地別，如果連這種精緻的感覺都沒有，如何可能寫出好字？

寫字的人不講究硯台的美觀與否，簡直讓人難以想像，如果連這些最重要的文房都不講究，他又如何可能從書法之中獲得什麼美的啟示與享受？

磨墨不是水倒在硯台上、墨條在硯台上磨來磨去就可以。

要把墨磨好，得先練習倒水。

倒水到硯台上要有講究，不是水杯拿起來往硯台上一倒就可以。

倒水要倒成聚合在一起的水珠狀，古人常用「水滴」或小水杓，把大約一至二ｃｃ的水倒在硯台上，然後再小心的、在一定的範圍內磨墨。

寫經的用量不多，所以每次磨墨，只要二ｃｃ就夠了，以逆時針的方向，每秒二圈的速度，在八至十公分的範圍內打旋磨墨。

墨要磨到濃度恰到好處，不可太濃，也不可太淡，太濃則下筆粘滯、筆畫不順，太淡則容易暈滲，都不利寫字。

一般來說，以上述方法，磨到墨條磨過之後，會出現硯面，大概濃度就差不多了。

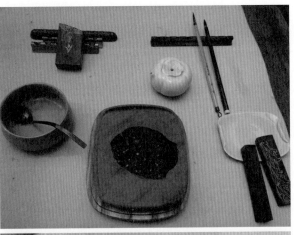

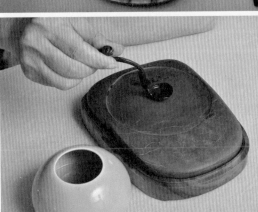

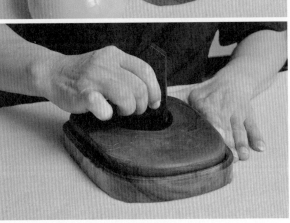

至於何種濃度最為恰當，當然要就自己的毛筆、紙張多做嘗試和記錄，才能找出最好的書寫濃度。

磨墨看似簡單，但要把墨磨好，卻非常困難，也因此磨墨如同一種修行的功夫，千萬不可小看。

近代高僧中，以弘一大師的書法最有名氣，弘一大師出家前是非常有名的音樂家、戲劇家，作詞、作曲、演戲、詩文書畫，無一不能，但他出家之後所有的才華都拋棄了，唯有書法終生精進，並以他那獨特的書法風格和大眾廣結善緣。

據說弘一大師每天寫字，是由他學生侍候磨墨的。弘一大師的磨墨規矩很特殊，他要求學生一邊念《金剛經》，一邊「不可用力」的磨墨，五千多字的《金剛經》念完，一天所需要的墨也就磨好了。

沾墨

沾墨非常重要，很多人寫字寫不好，最重要的原因，是因為墨沒沾好。

尤其寫經，因為是小楷，沾墨稍有不慎，就會出錯，不但字寫不好，還可能把原來寫得不錯的字毀掉。

沾墨可以分成三種類型：

第一次沾墨：第一次沾墨，是指從泡筆、磨墨開始，在寫字過程中，第一次沾墨。

第一次沾墨，要把筆完全泡到磨好的墨中，然後再在瓷碟中把墨剔出來，剔墨的時候，要從筆根向筆尖的方面剔，並改變毛筆的方向，重覆幾次，一直到毛筆中的墨不會流出來。這樣處理的結果，毛筆中的含墨量最適當，書寫的時候有一定的濕度，不乾不澀，寫出來的字最為溫潤。

第二次沾墨

通常寫字的過程要不斷沾墨，如果每次沾墨都要不斷重複調整毛筆，那就會浪費許多時間，而且也不容易寫好，所以沾墨的方法很重要。在第一次沾墨之後，再次沾墨時只要筆尖輕點在墨液，然後在瓷碟稍微修正筆尖，讓筆尖保持尖、直，即可很快繼續書寫。

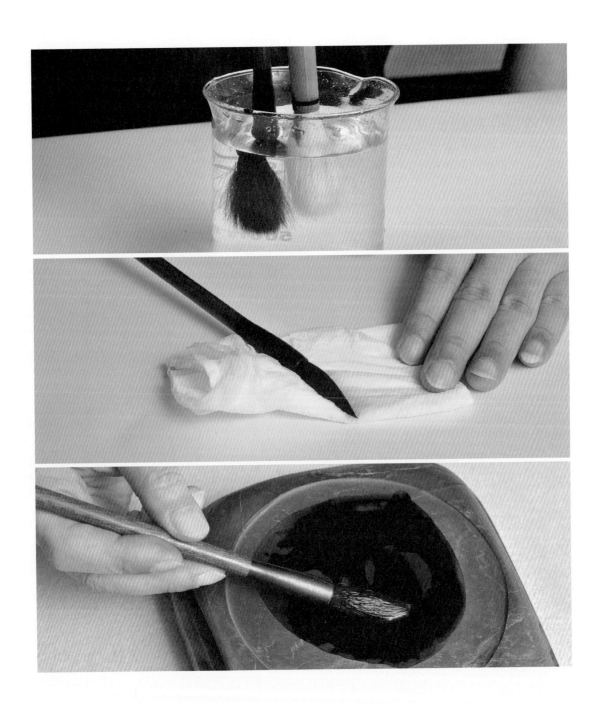

重新調整筆墨

每次寫字大概經過十五、二十分鐘，毛筆筆尖上方的墨就會開始乾燥，毛筆外表開始變硬，墨也開始變得太濃稠，這個時候就要重新調整毛筆：

一、筆尖輕沾清水，在瓷盤邊緣，從筆根向筆尖方向，輕刮毛筆。

二、改變毛筆方向，從筆根向筆尖方向，輕刮毛筆。一直到毛筆外表恢復濕潤的狀態。

三、硯台上加水，用墨條充分混合水和墨液，使濃稠的墨恢復適當的濃度。

四、筆尖輕沾墨，從筆根向筆尖方向，輕刮毛筆。

五、以上的動作，對調整毛筆非常重要，也是把字寫好的重要關鍵，要多下功夫去體會墨的最佳濃度、毛筆最好的濕潤狀態，這樣才有可能把字寫好。

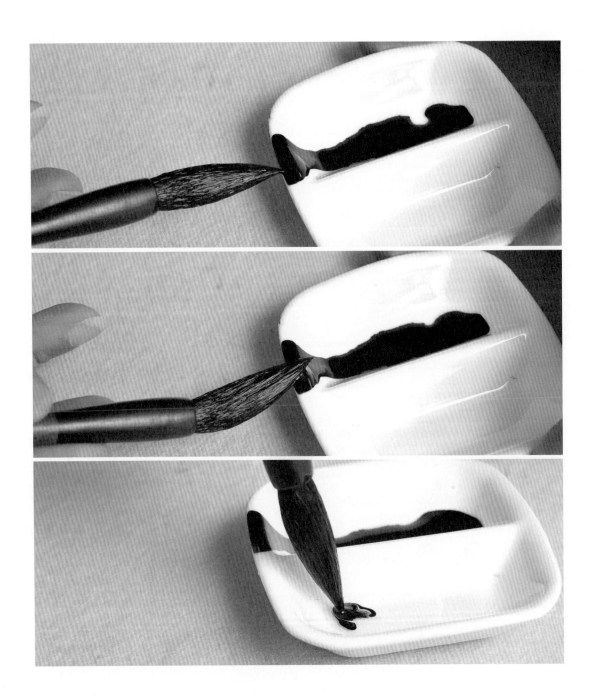

楷書筆法示範

心：中間點落在中心線位置。第一點收筆位置與第二筆勾的位置，各占中心線一半比例。

經：糸么第一、三筆起筆位置與第二筆畫往中心方向集中。巠直畫落在中心線上。

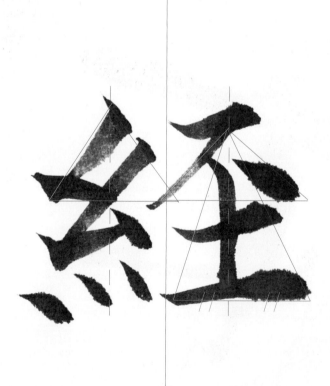

《心經》總共有二百六十字，限於篇幅，無法收錄全部文字的書寫示範，本書精選了《心經》中比較需要練習的句子，一筆一畫示範書寫技法，希望讀者可以先練習好這些句子的筆法，對整篇的臨寫會有極大的幫助。

紅色：代表中心線

藍色：代表整體結構線

綠色：代表等距

30

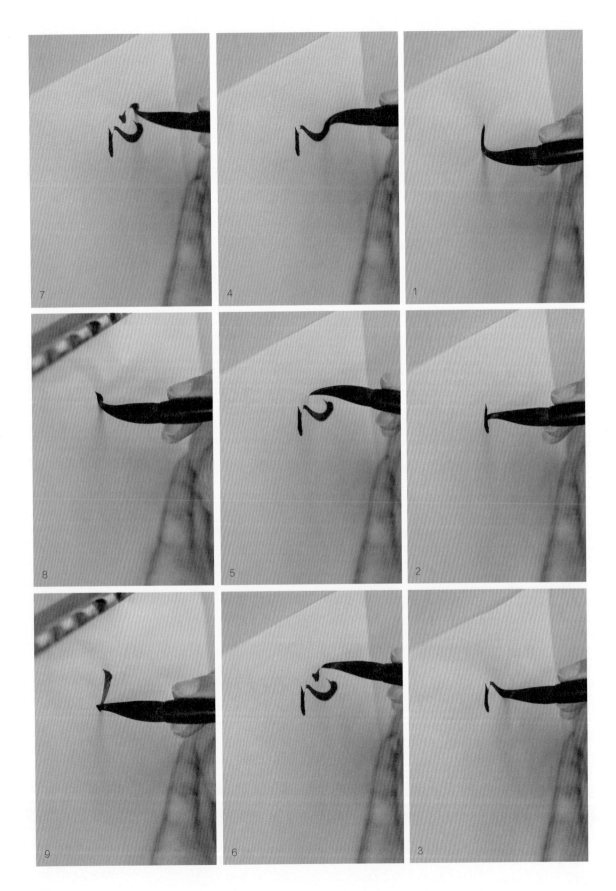

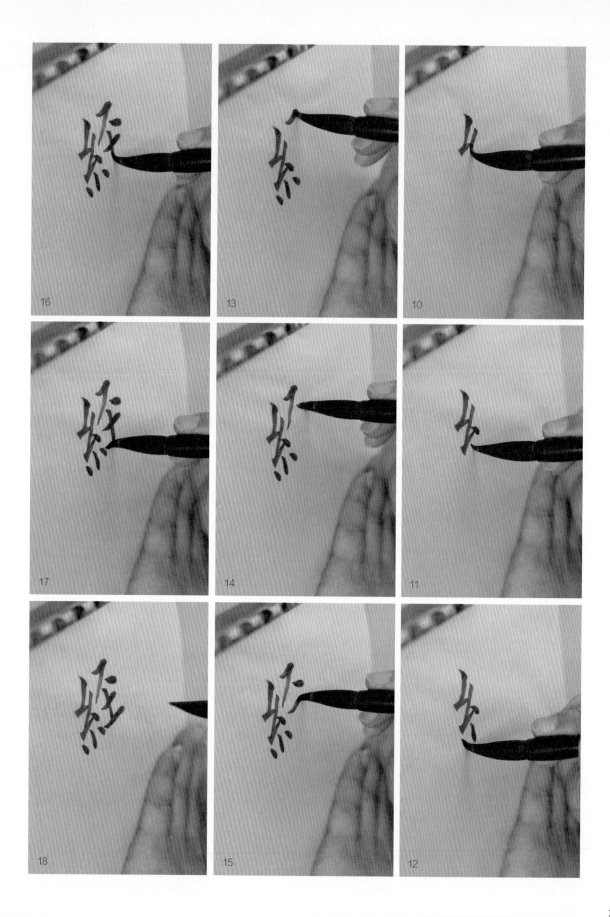

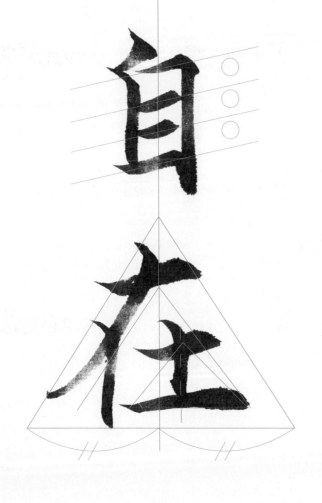

楷書筆法示範

觀：見字目的位置往斜平方向集中。隹橫畫斜平等距，口兩側直畫往隹中心方向集中。

自：橫畫斜平等距。

在：上窄下寬，形成三個三角形，往垂直中心線集中。

紅色：代表中心線

藍色：代表整體結構線

綠色：代表等距

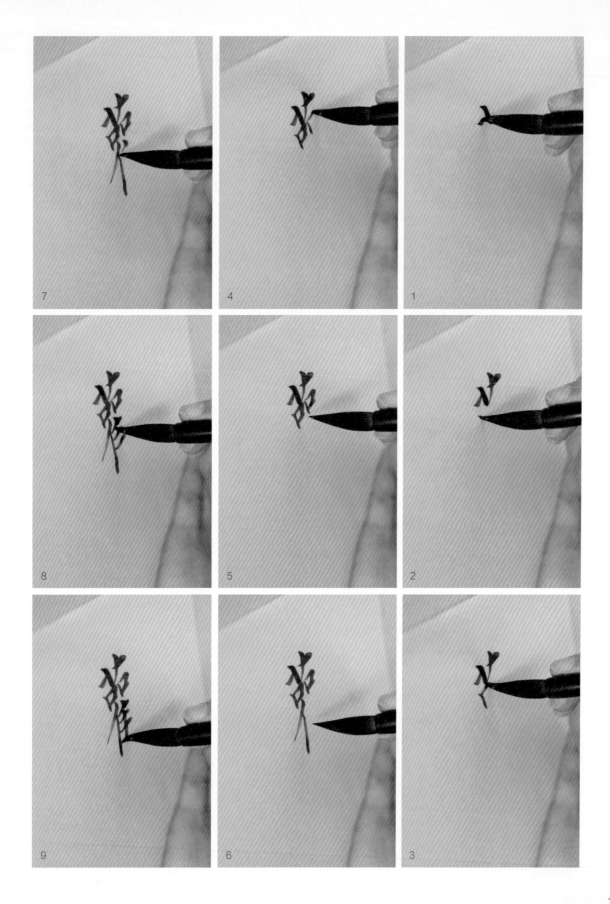

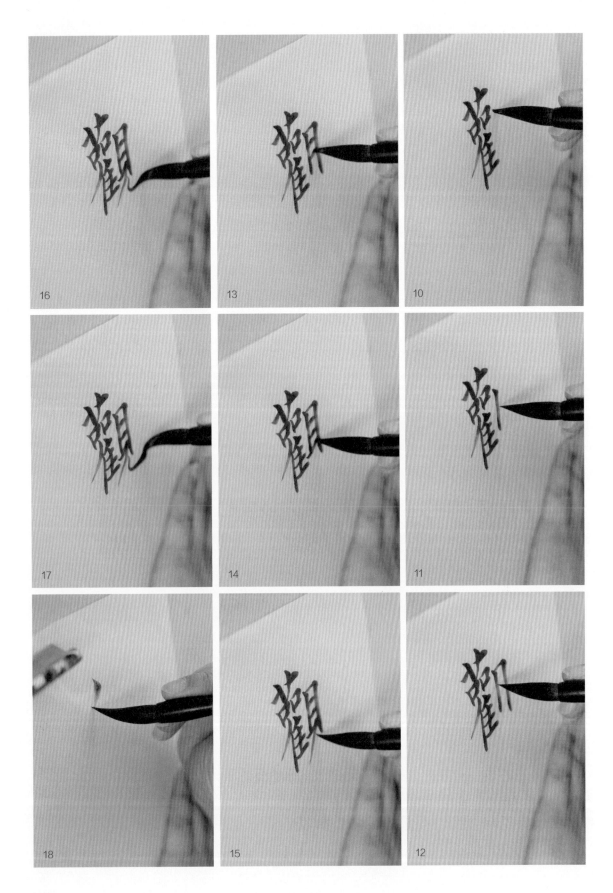

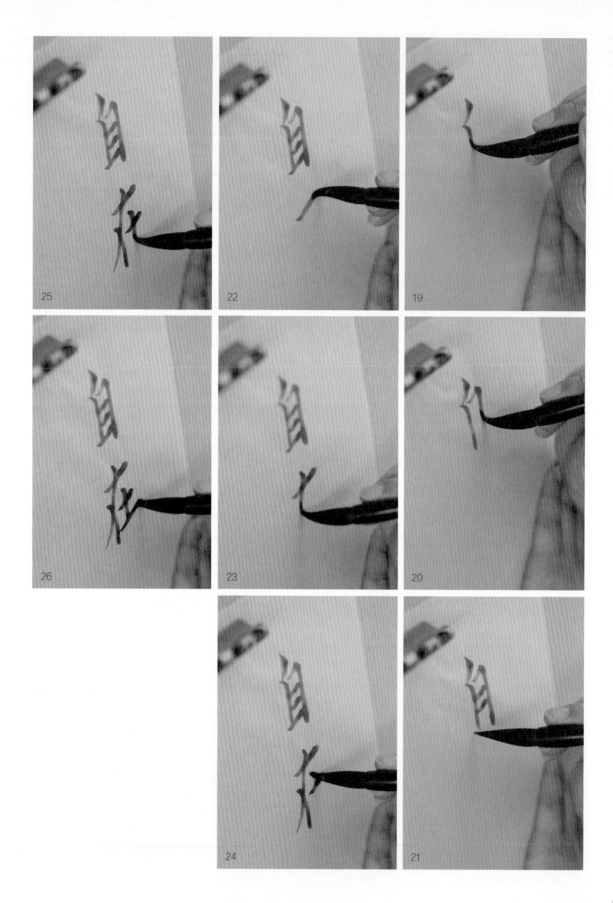

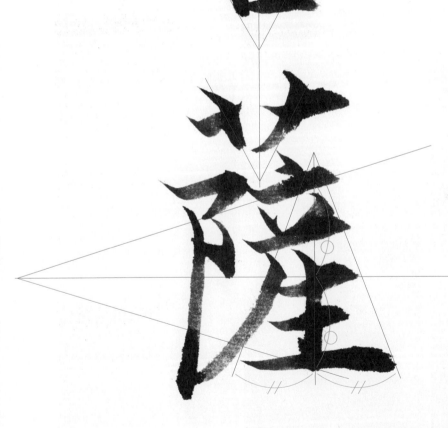

楷書筆法示範

菩：艹、口往垂直方向集中。橫畫斜平等距。

薩：產的中心線在生直畫，第二筆橫畫收筆角度，往斜平方向集中。

紅色：代表中心線

藍色：代表整體結構線

綠色：代表等距

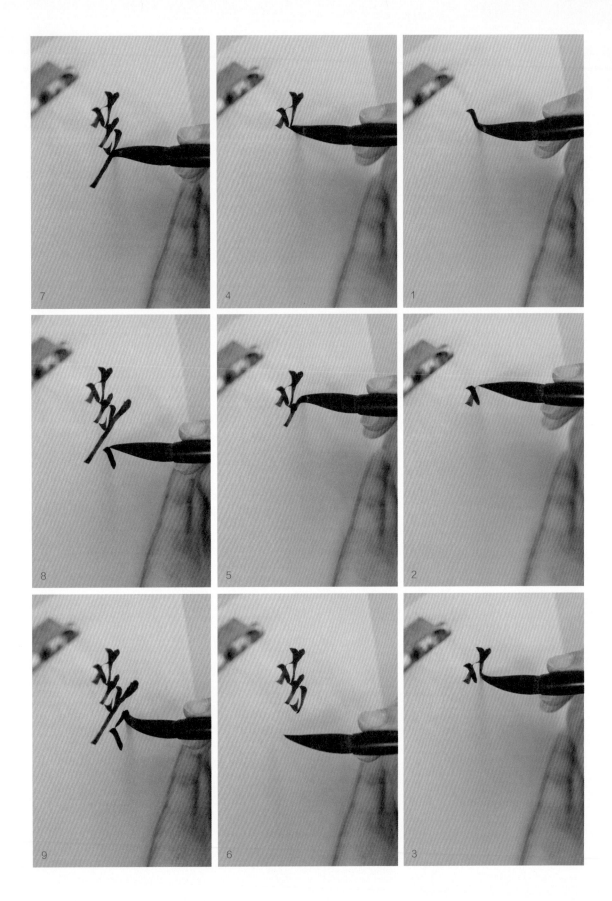

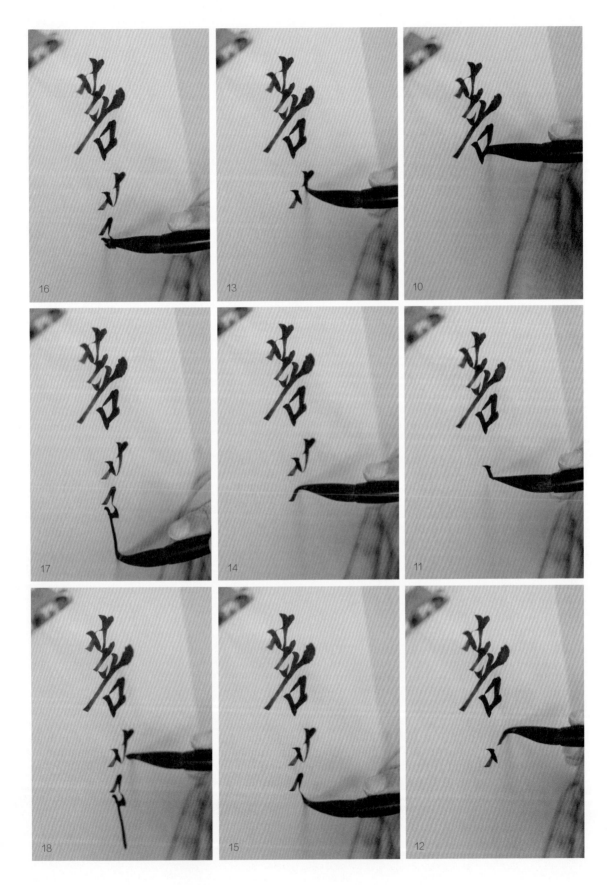

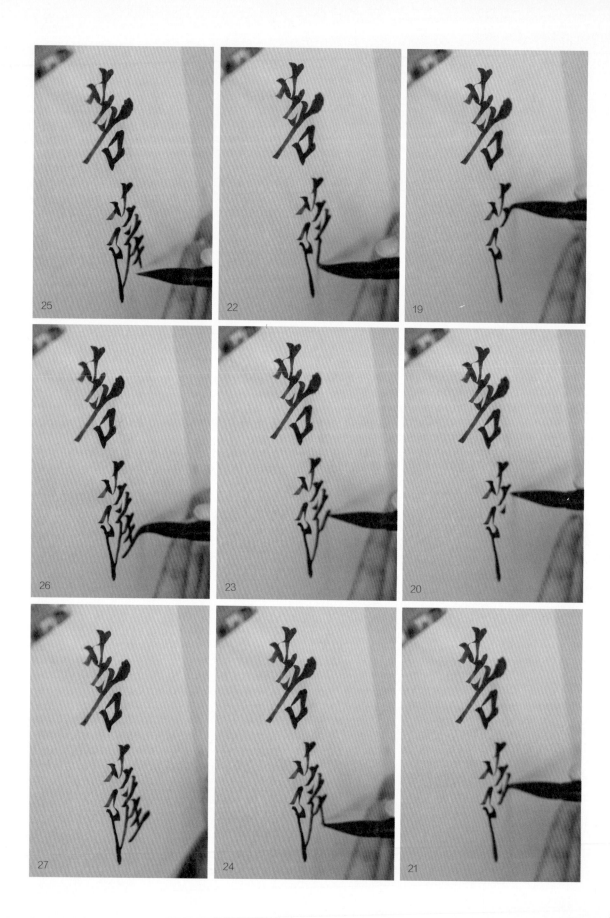

般：紅色為斜平中心線，口橫畫與又最後一筆的位置往左延伸，向斜平中線集中。結構比例左右各占一半。

若：紅色為垂直中心線，廿兩點與口直畫均往中心線集中。結構比例左右各占一半。

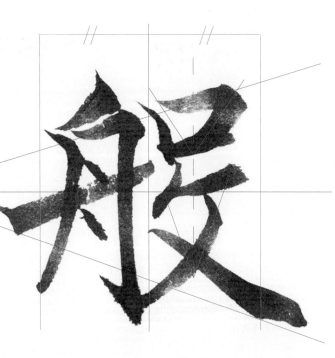

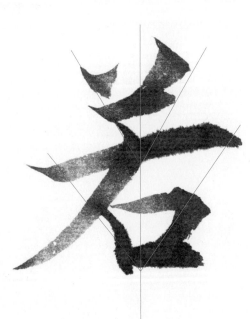

紅色：代表中心線

藍色：代表整體結構線

綠色：代表等距

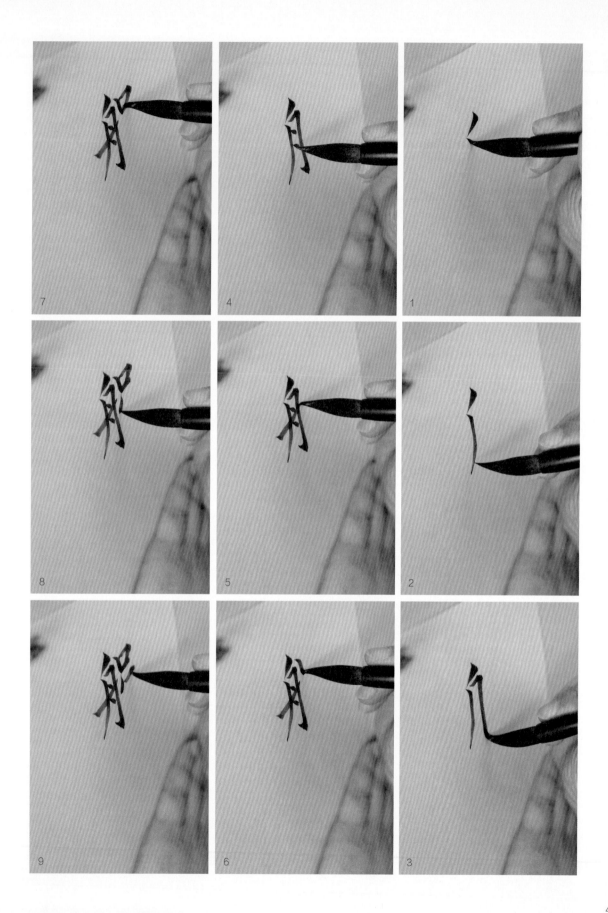

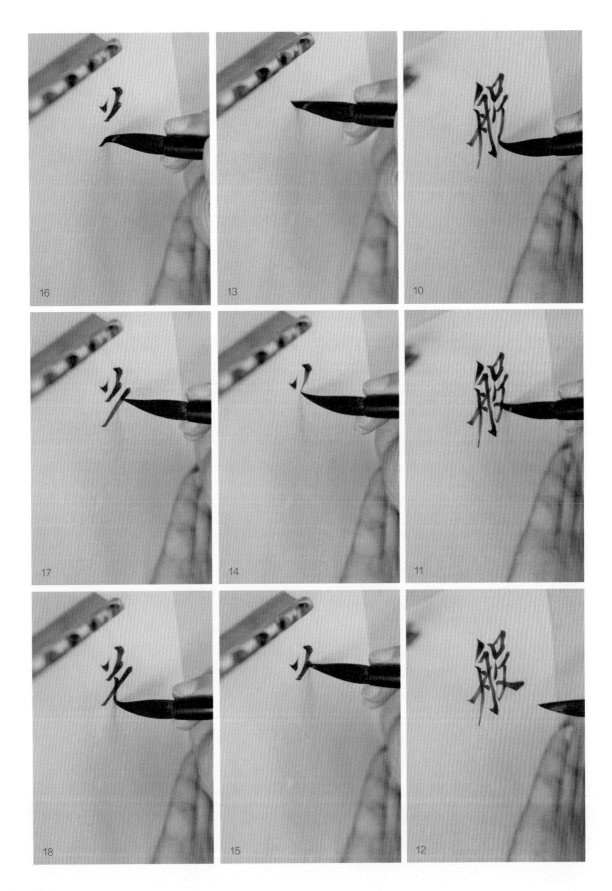

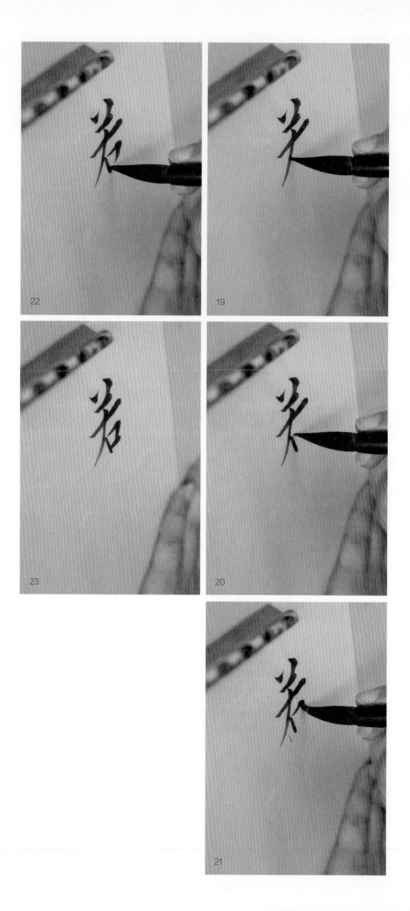

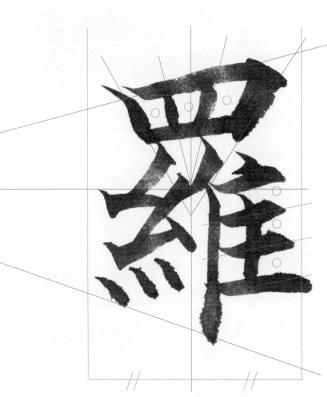

楷書筆法示範

波：皮第二筆橫畫與最後一筆捺結束位置，往左延伸，與斜平中線構成三角形。皮的撇畫借邊水字旁。

羅：罒直畫均往中心線方向集中。第二筆橫畫、糸第一點、隹長直畫結束位置往左延伸，與斜平中線構成三角形。

紅色：代表中心線

藍色：代表整體結構線

綠色：代表等距

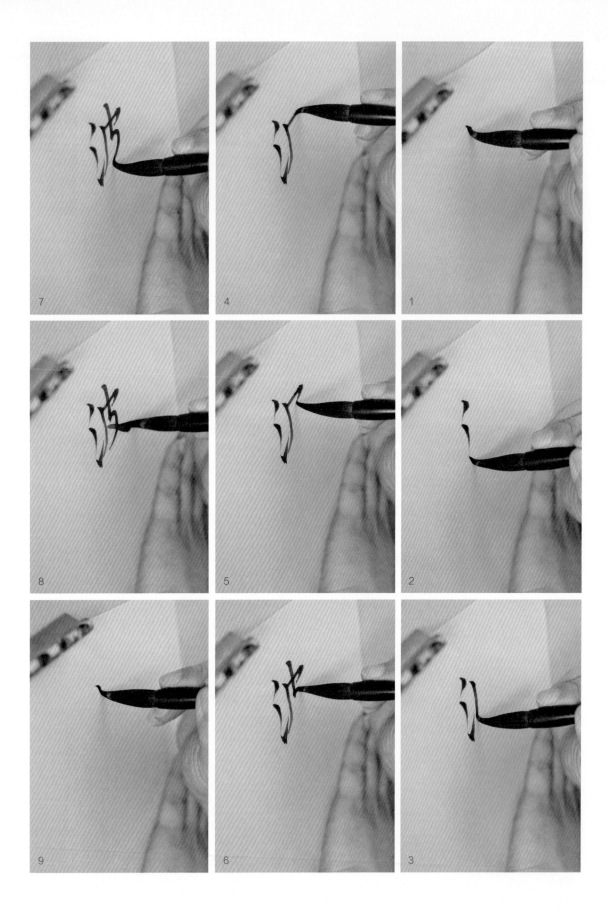

7　4　1

8　5　2

9　6　3

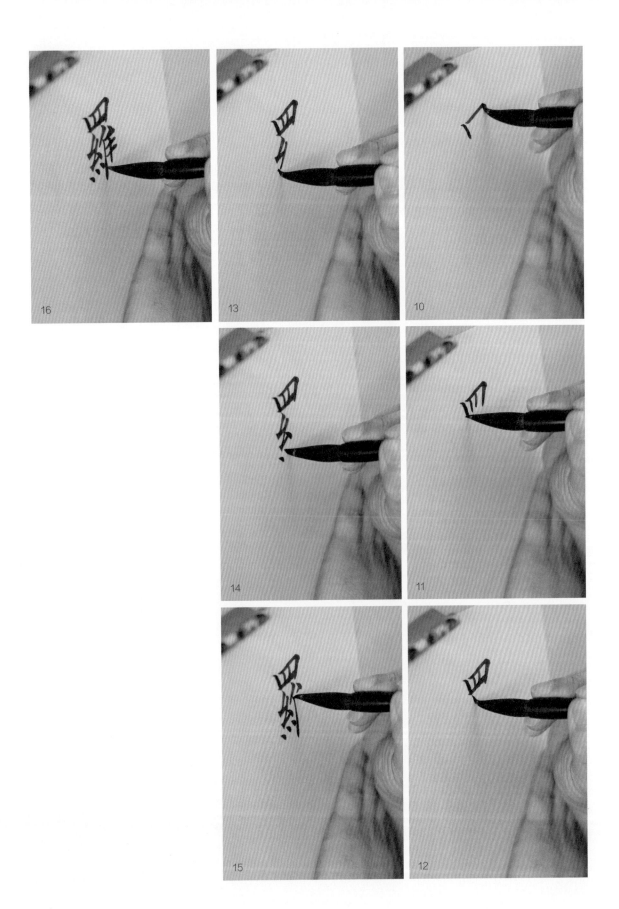

楷書筆法示範

蜜：虫直畫落在中心線上，ㄚ與虫兩側直畫均往中心線方向集中。

多：撇畫平行且等距，第一筆與最後一點均往斜平方向集中。

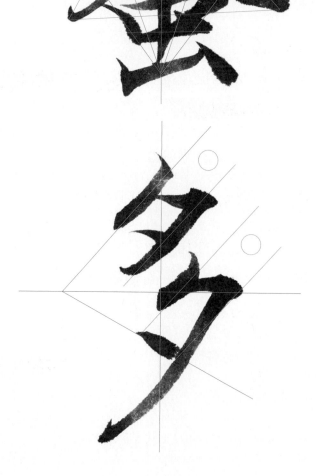

紅色：代表中心線

藍色：代表整體結構線

綠色：代表等距

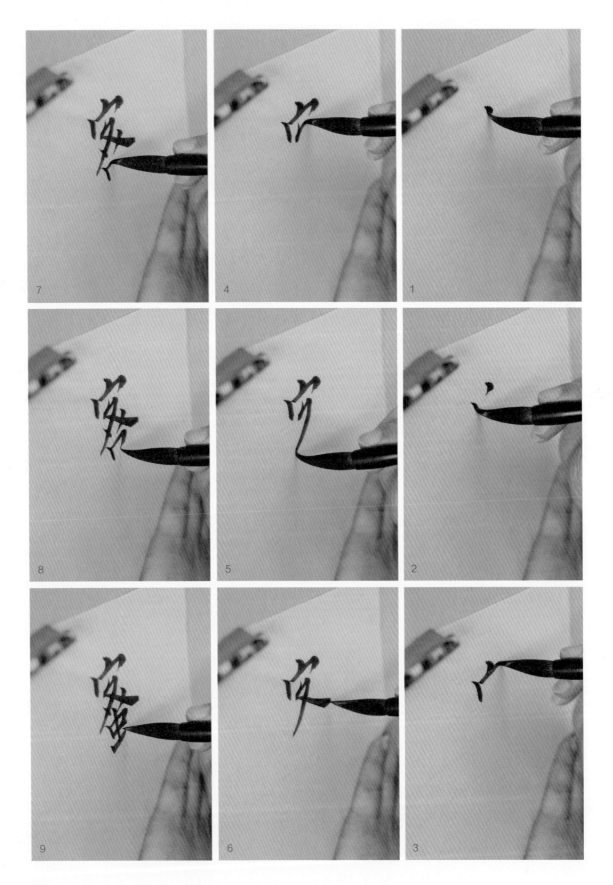

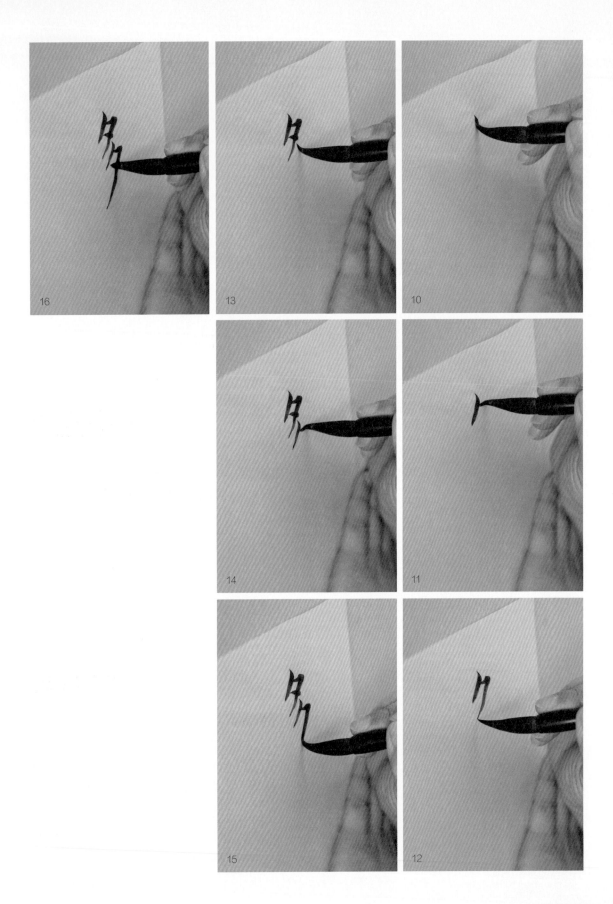

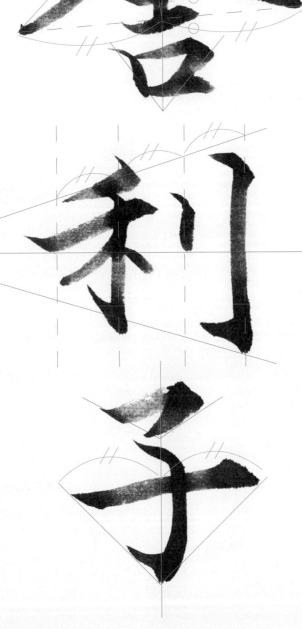

舍：人、土最後一筆橫畫形成一三角形，與口均往垂直中心線集中。

利：禾與刂的高度位置往斜平方向集中。

子：橫畫與豎勾的位置形成一倒三角形。

紅色：代表中心線

藍色：代表整體結構線

綠色：代表等距

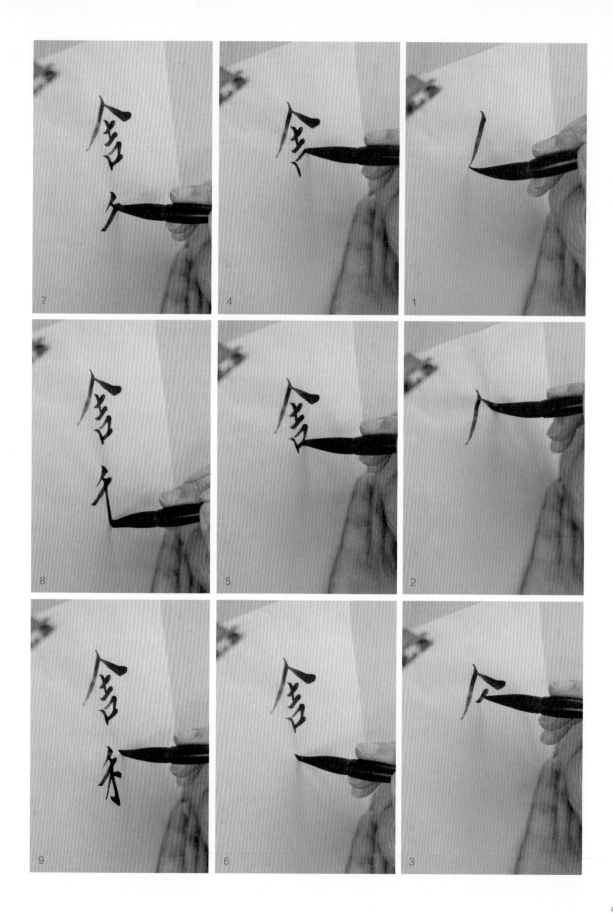

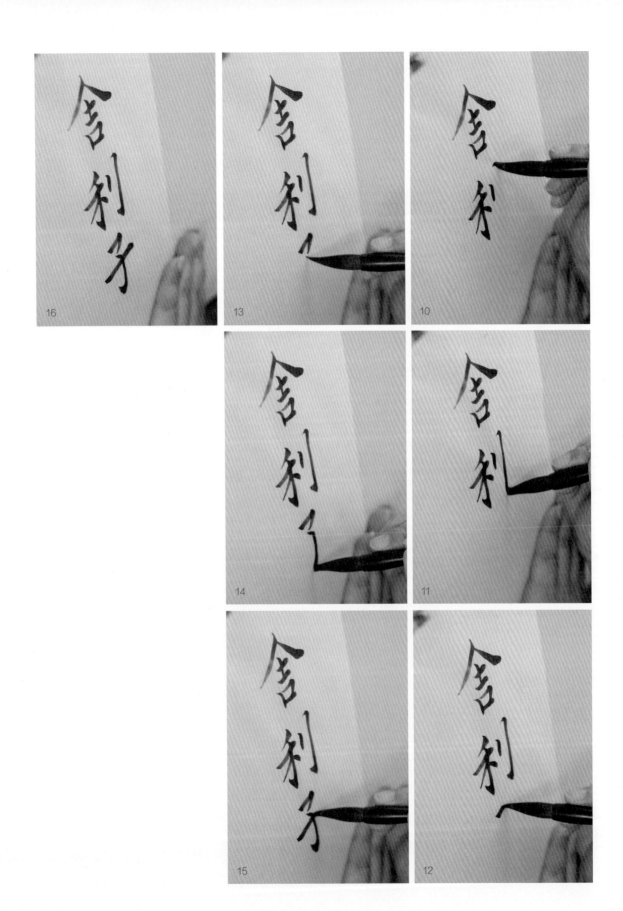

楷書筆法示範

不：直畫為中心線位置，左右比例各占一半。長撇與右點結束的位置與第一筆橫畫平行，與中心線連成一正三角形。

異：田與共的兩側直畫均往中心線方向集中。田占三分之一、共占三分之二。

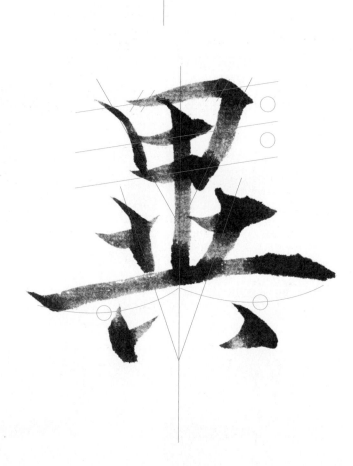

紅色：代表中心線
藍色：代表整體結構線
綠色：代表等距

54

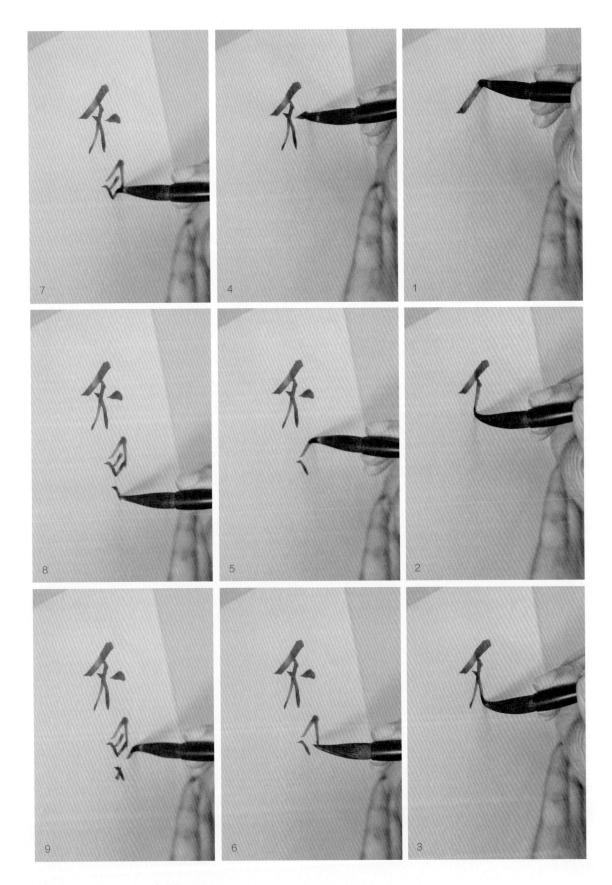

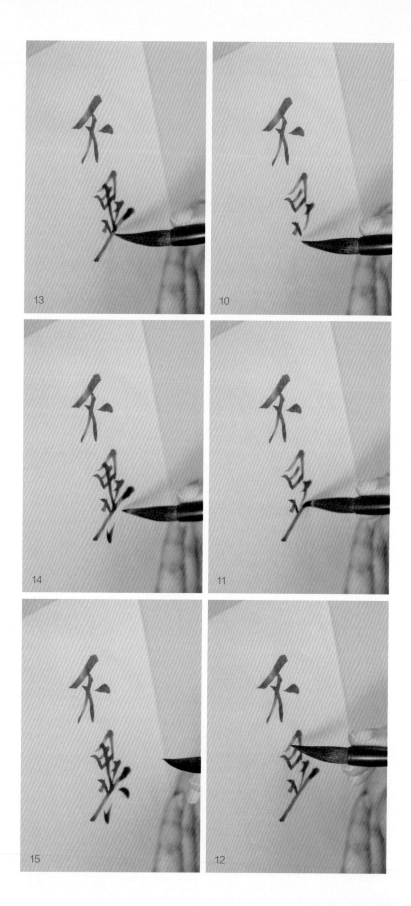

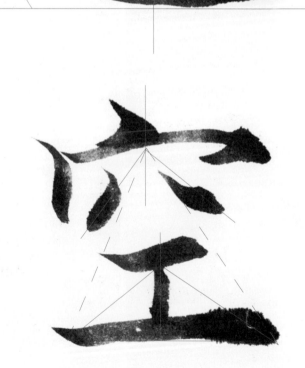

楷書筆法示範

色：中間點為中心線，日的左右空間相等。上下比例各占一半。

空：穴的兩點往中心方向集中。工的直畫左右等距。

紅色：代表中心線

藍色：代表整體結構線

綠色：代表等距

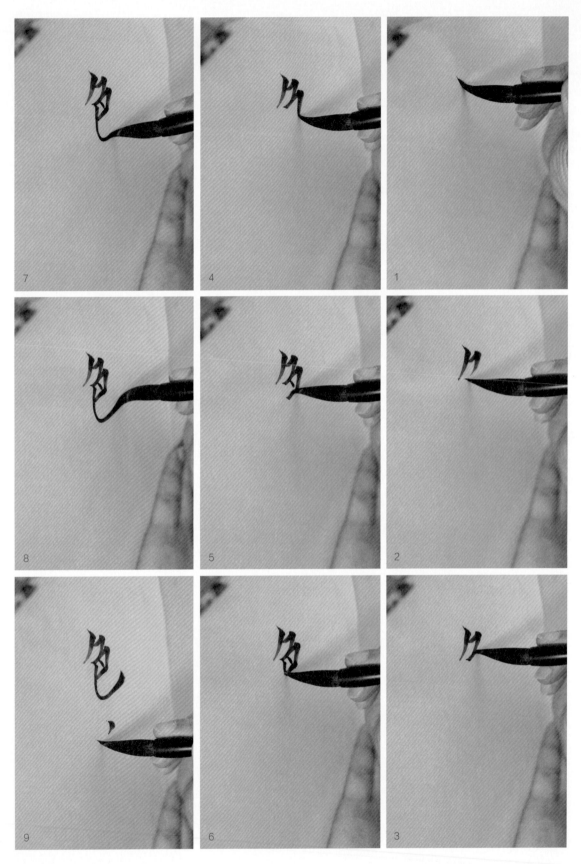

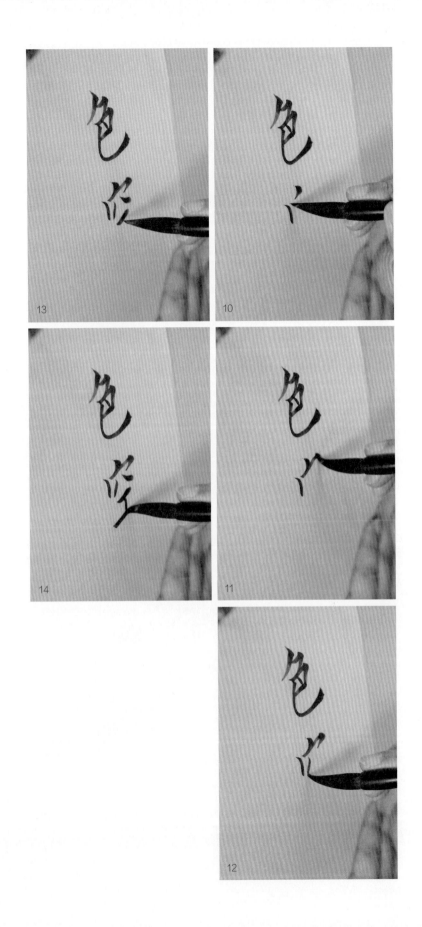

楷書筆法示範

即：日占左半部字的二分之一比例，日第一筆橫畫與右半部直畫的位置，構成三角形，往斜平方向集中。

是：日的兩側直畫往中心線集中，日與下半部直畫比例各占一半。

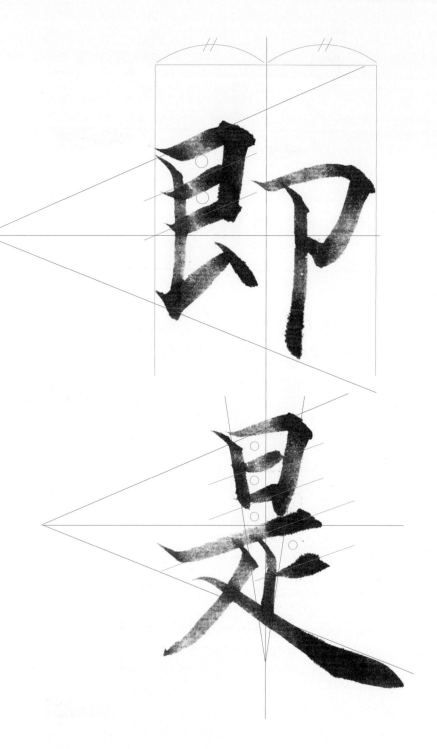

紅色：代表中心線

藍色：代表整體結構線

綠色：代表等距

60

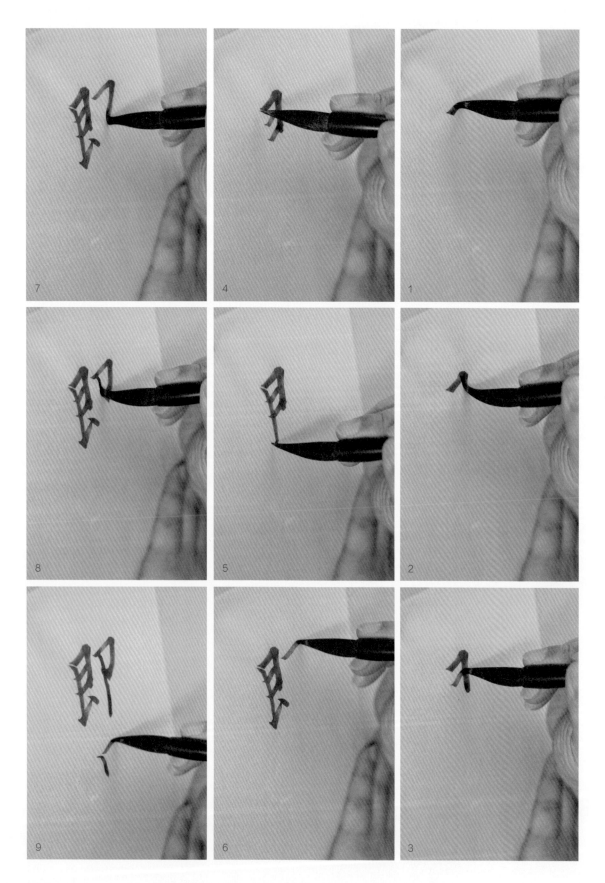

13

10

14

11

15

12

楷書筆法示範

生：直畫為中心線位置，最後一筆橫畫與中心線構成三角形。

滅：戈橫畫往左斜平中心線集中，戊撇的結束位置與戈勾的位置也往斜平中心線集中。

紅色：代表中心線

藍色：代表整體結構線

綠色：代表等距

7

4

1

8

5

2

9

6

3

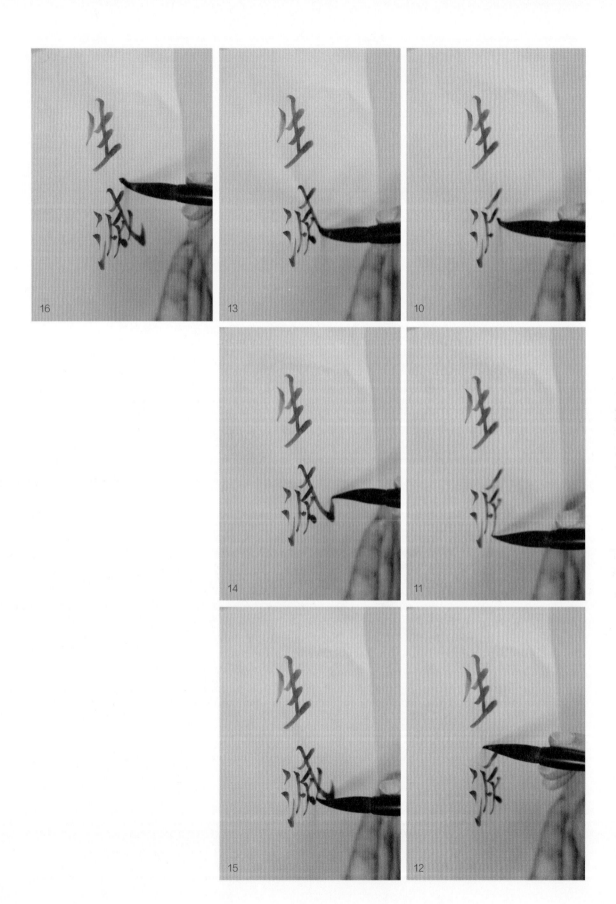

楷書筆法示範

垢：后的口兩側直畫往垂直方向集中，土與后比例各占一半。

淨：爭中心線豎勾，上半部點與右轉折均往直線方向集中。爭第一筆撇畫與豎勾結束位置，往左延伸與斜平中心線構成三角形。

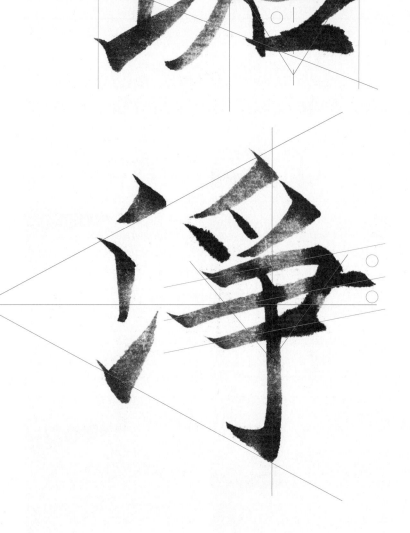

紅色：代表中心線

藍色：代表整體結構線

綠色：代表等距

66

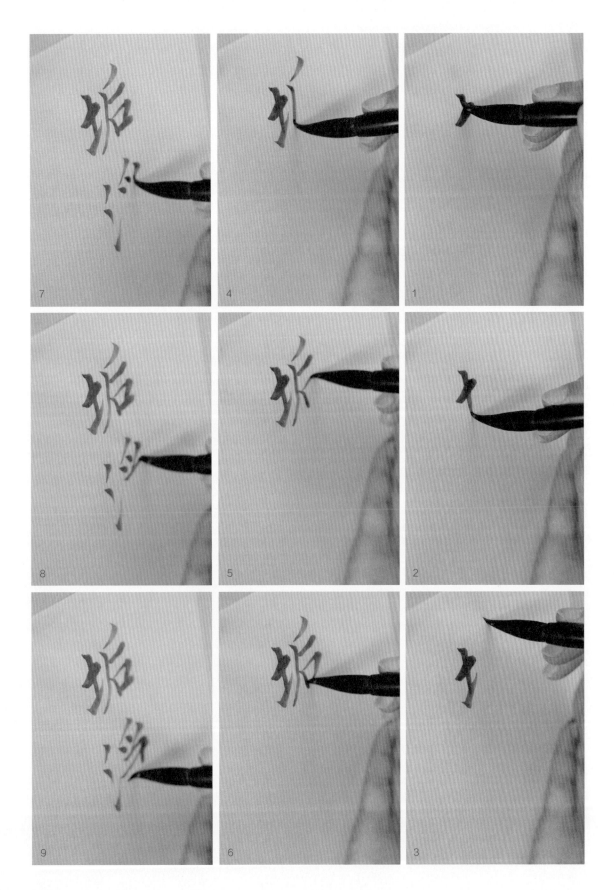

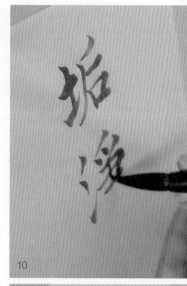

10

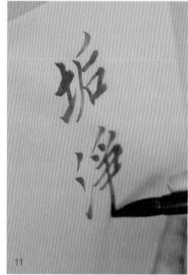

11

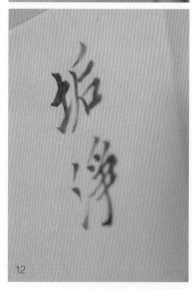

12

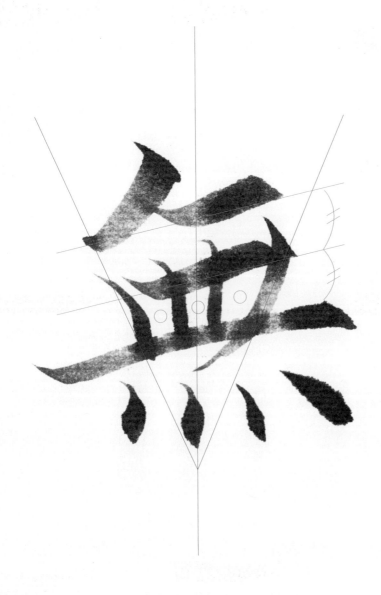

紅色：代表中心線

藍色：代表整體結構線

綠色：代表等距

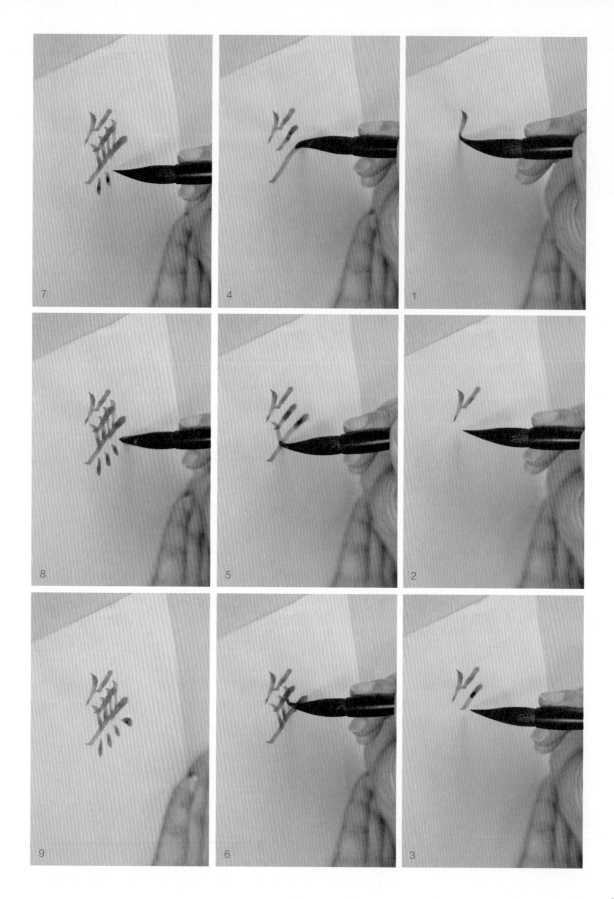

受：上半部點與又均往中心線方向集中。

想：相橫畫與心第一點起筆位置往斜平方向集中。

紅色：代表中心線

藍色：代表整體結構線

綠色：代表等距

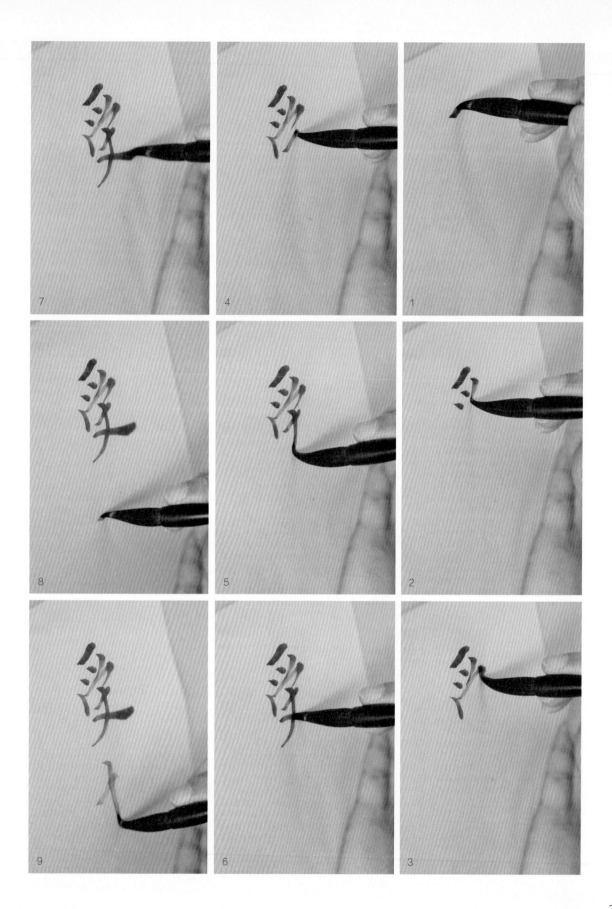

7　　4　　1

8　　5　　2

9　　6　　3

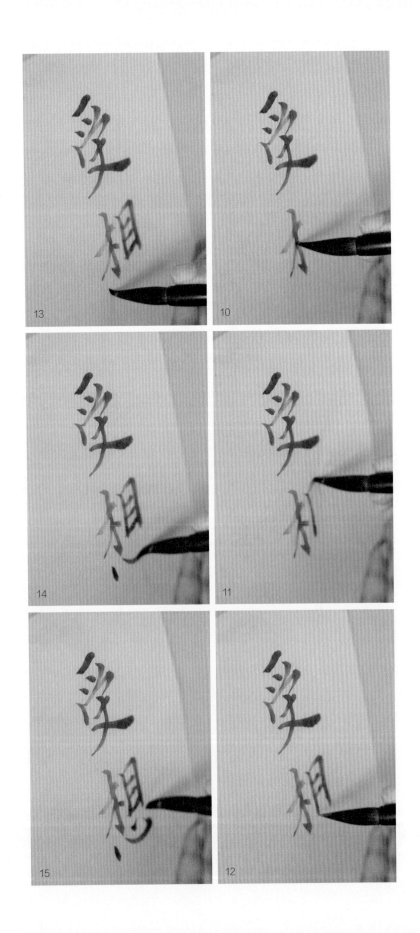

楷書筆法示範

行：彳字旁直畫占一半的比例，落在斜平中心線處。豎勾的位置亦往斜平方向集中。

識：三部份組合字，言、音與口的橫畫均往斜平方向集中。

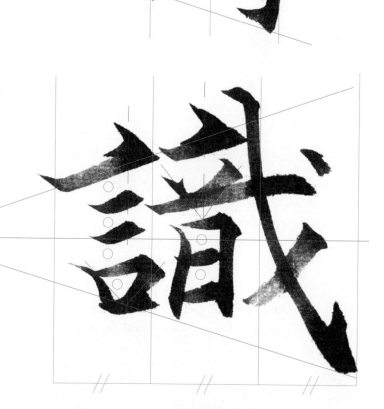

紅色：代表中心線
藍色：代表整體結構線
綠色：代表等距

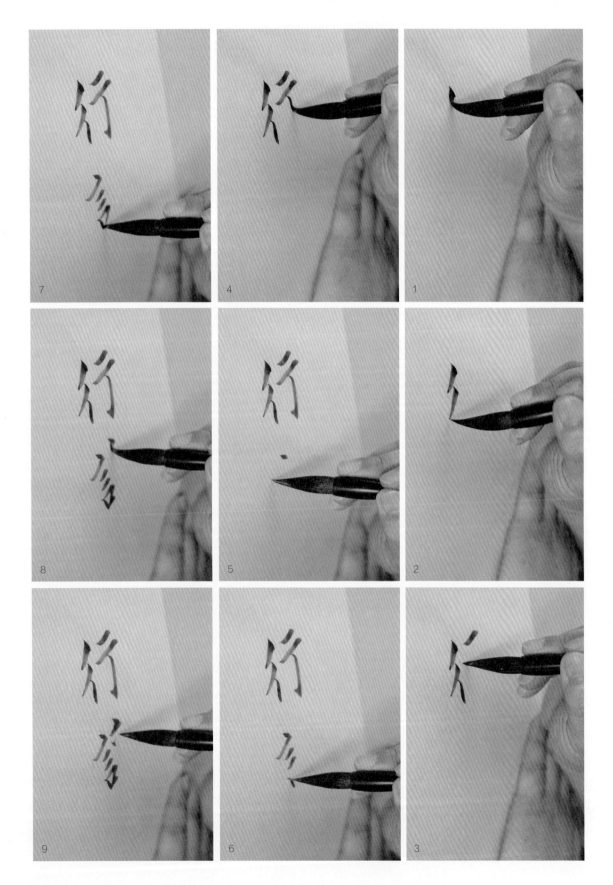

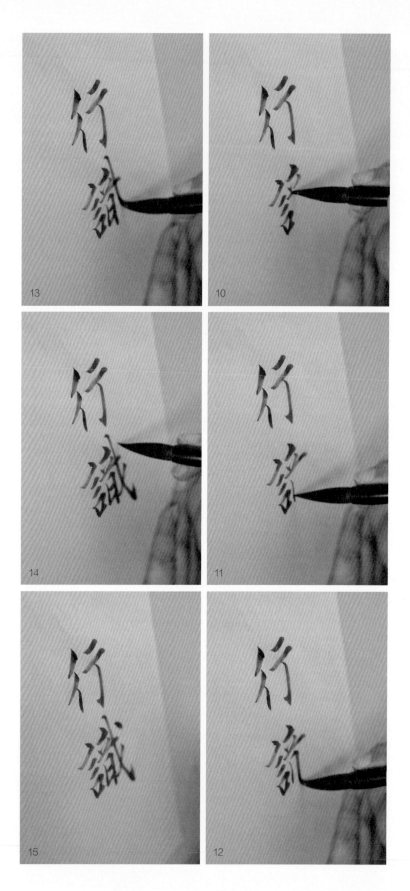

眼：目與艮橫畫轉折處往左延伸，構成三角形，往斜平方向集中。

耳：橫畫斜平等距。

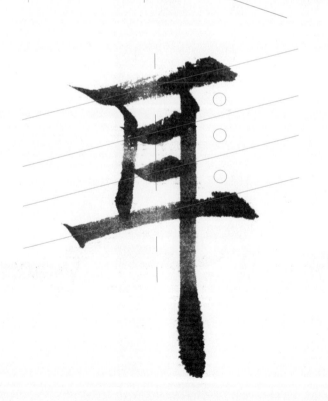

紅色：代表中心線

藍色：代表整體結構線

綠色：代表等距

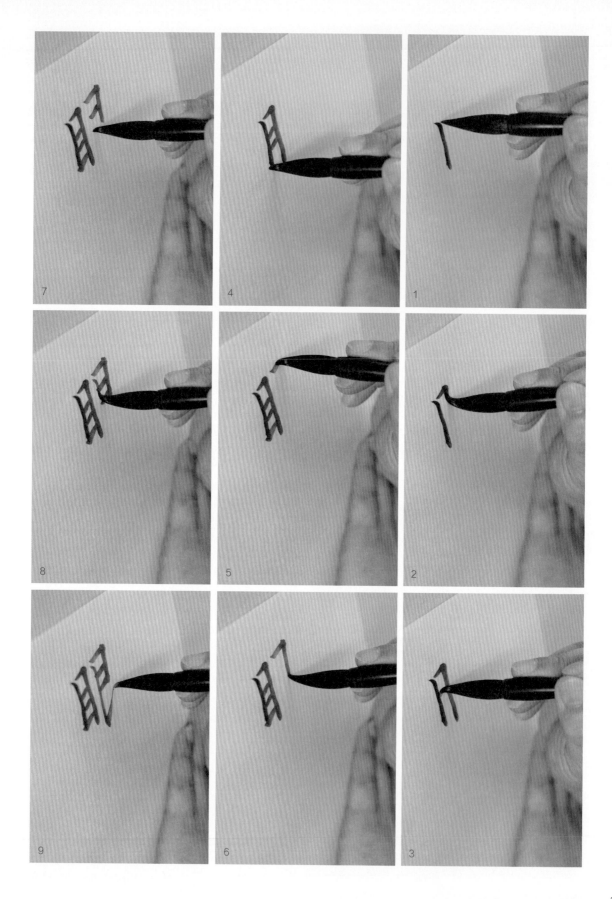

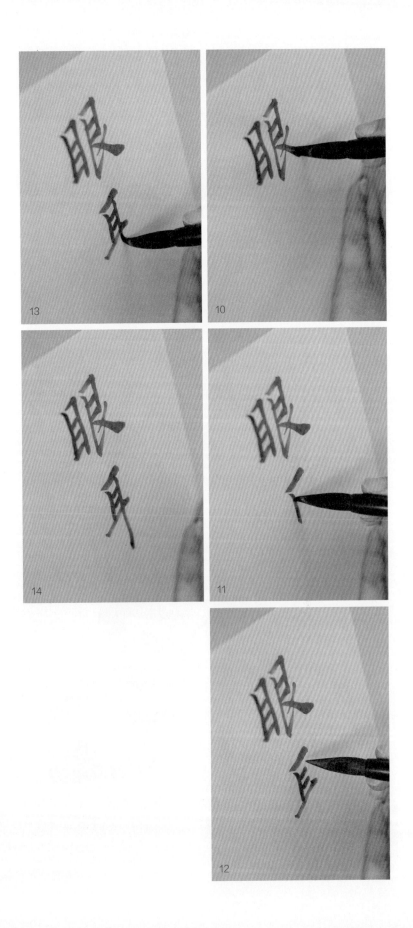

楷書筆法示範

身：豎勾右肩轉折處與勾的位置與中心線往左延伸，構成三角形，橫畫斜平等距。

意：立兩點、日兩側直畫均向垂直中心線集中。

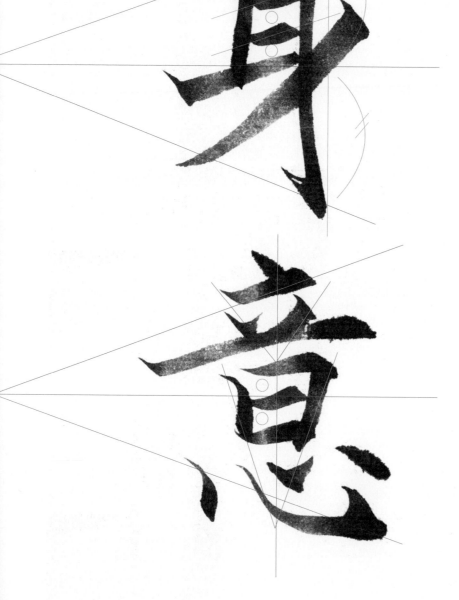

紅色：代表中心線
藍色：代表整體結構線
綠色：代表等距

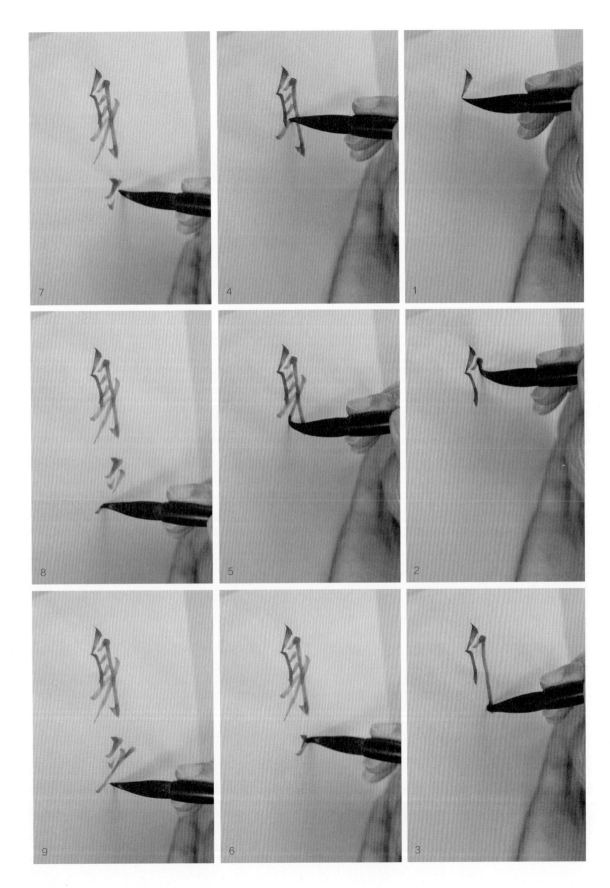

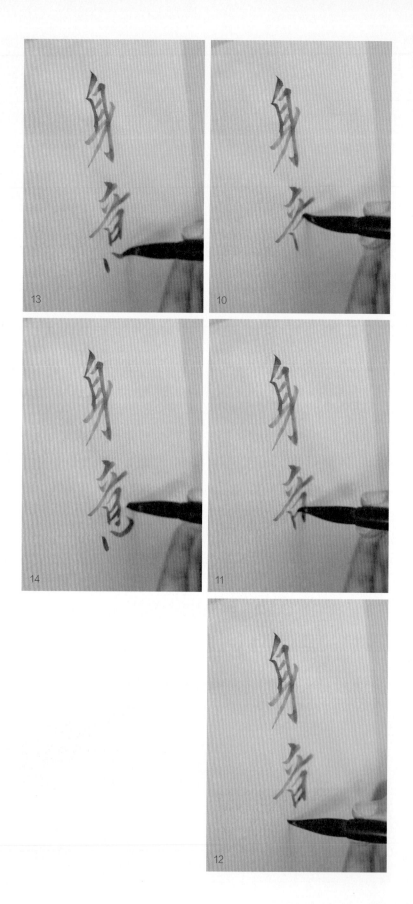

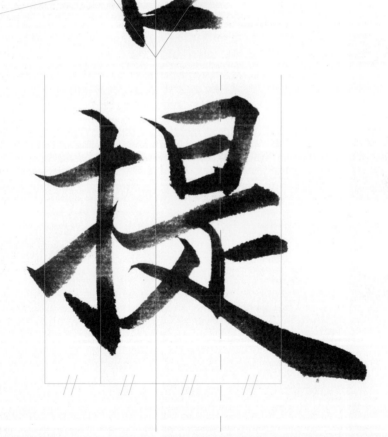

楷書筆法示範

菩：⺿、口往垂直方向集中。橫畫斜平等距。

提：手字旁第一筆橫畫、日第二筆橫畫位置與角度，往斜平方向集中。是下半部直畫占一半的比例。

紅色：代表中心線

藍色：代表整體結構線

綠色：代表等距

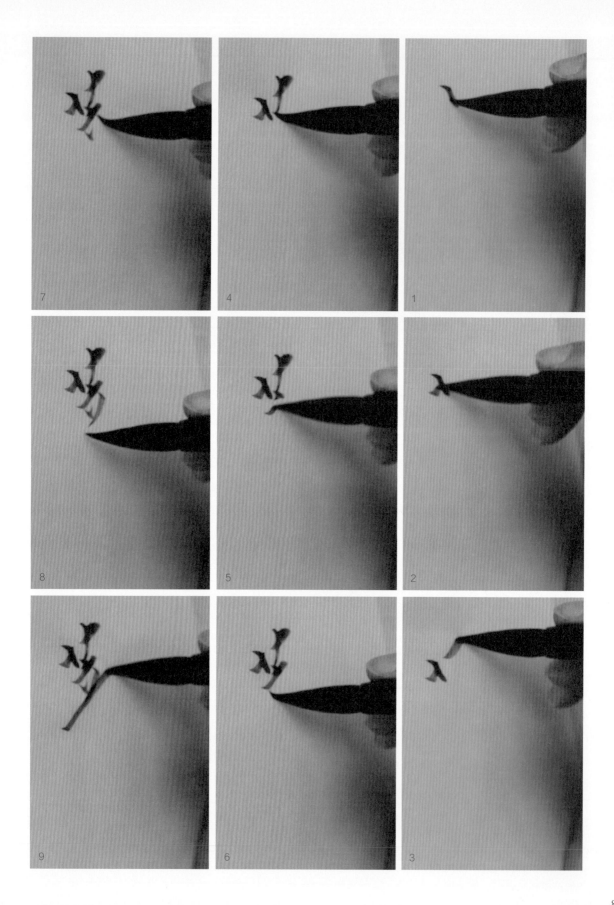

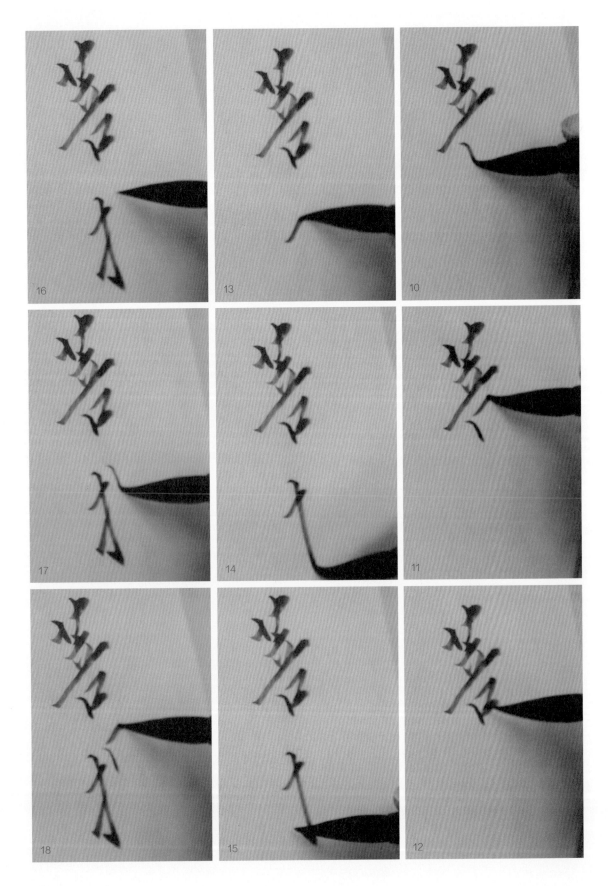

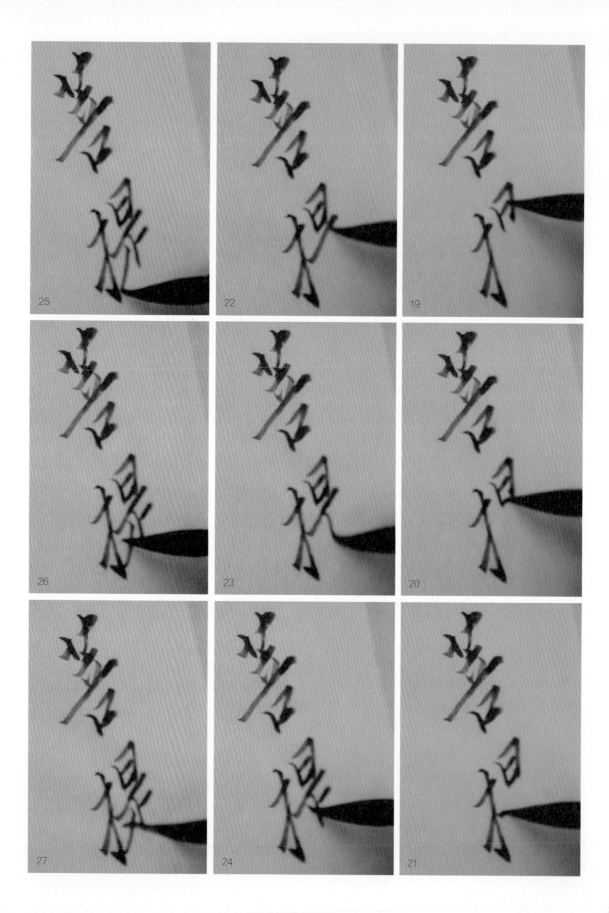

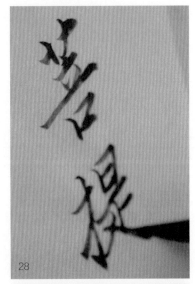

28

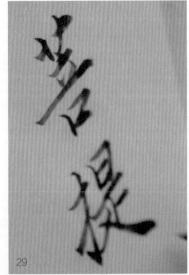

29

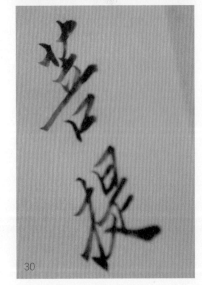

30

楷書筆法示範

罣：罒兩側直畫往土中心線方向集中。

礙：三部份組合字，三部份橫畫起筆角度，高度位置與最後一筆捺的結束位置，往左斜平中線方向集中。

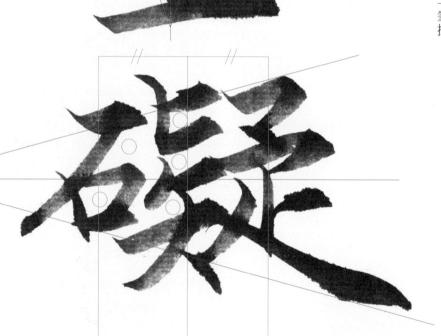

紅色：代表中心線

藍色：代表整體結構線

綠色：代表等距

88

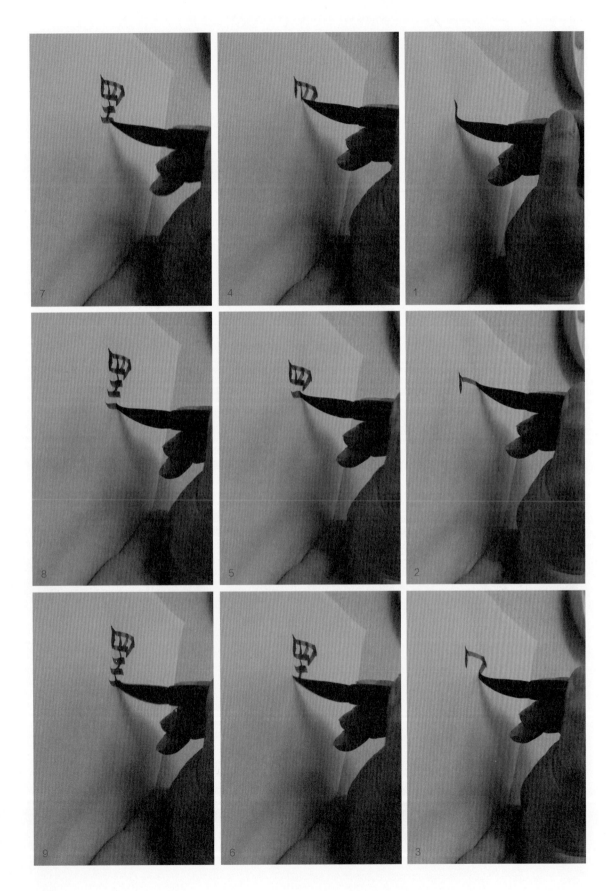

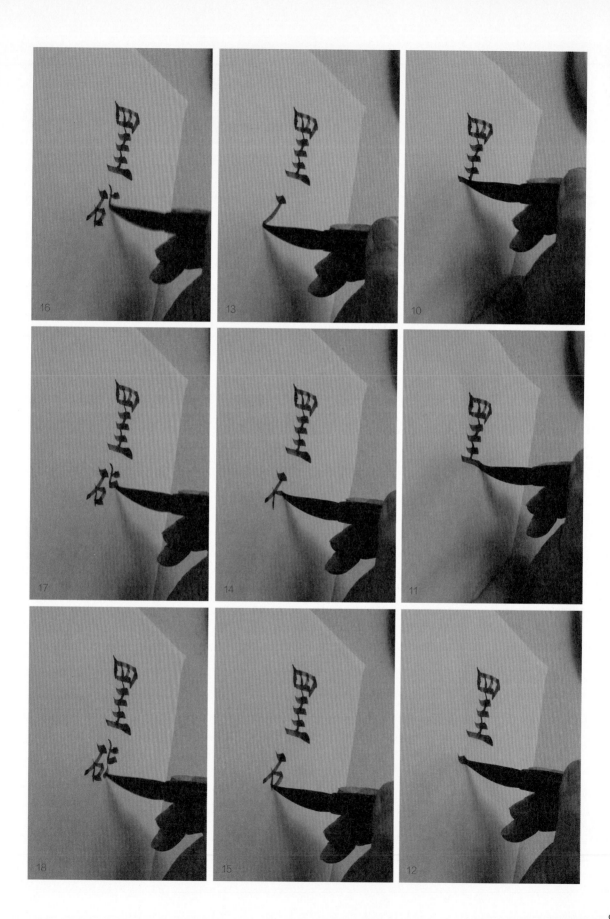

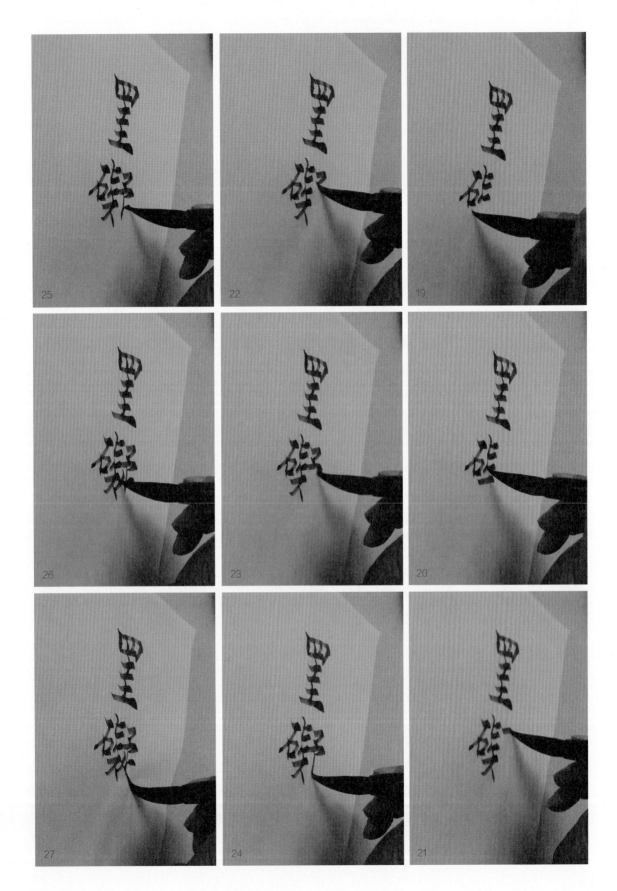

楷書筆法示範

恐：第一筆橫畫角度與口右轉折直畫往垂直方向集中。

怖：心字旁與巾兩直畫將字共分為四等分，巾兩側往直畫方向集中。

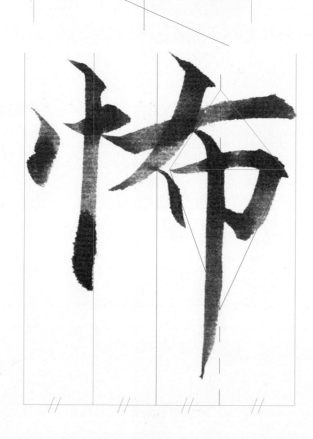

紅色：代表中心線

藍色：代表整體結構線

綠色：代表等距

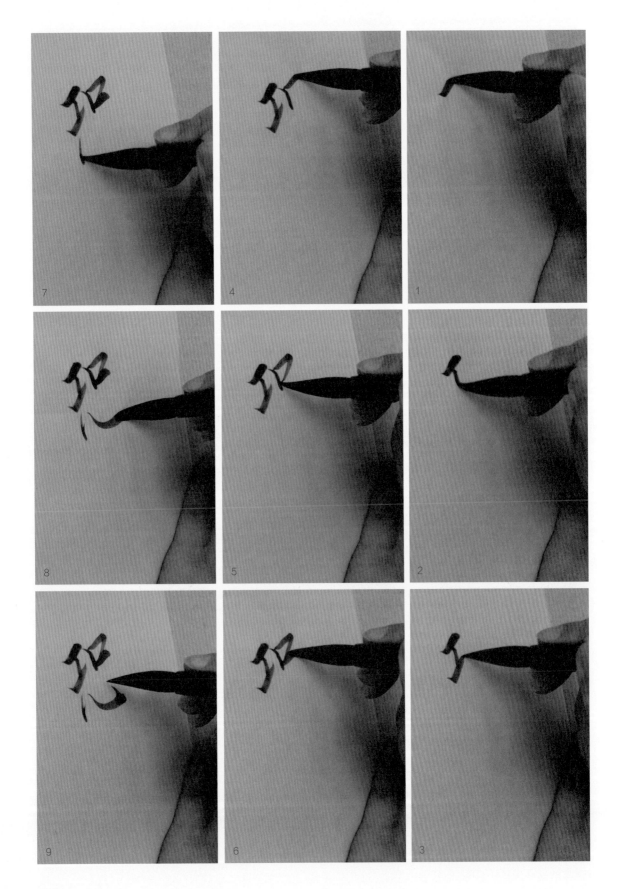

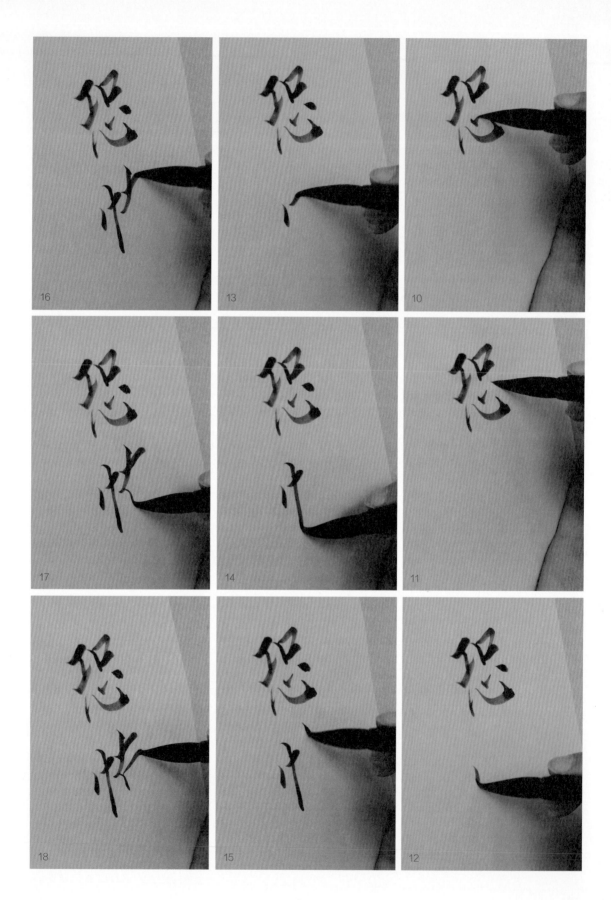

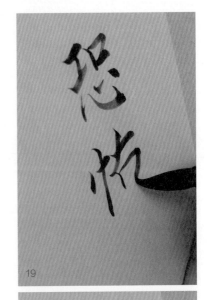

19

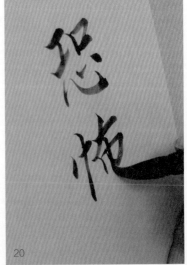

20

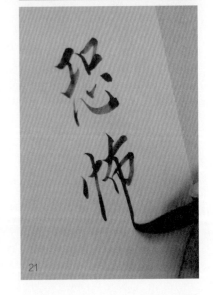

21

楷書筆法示範

遠：土的第一筆橫畫與辶的角度往斜平方向集中。

—

離：左右各占一半比例，左半部直畫往垂直方向集中。

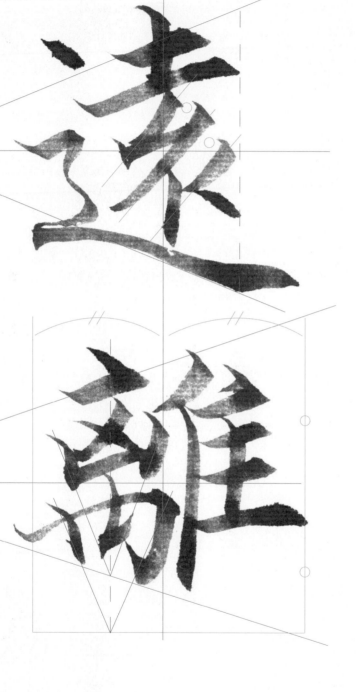

紅色：代表中心線

藍色：代表整體結構線

綠色：代表等距

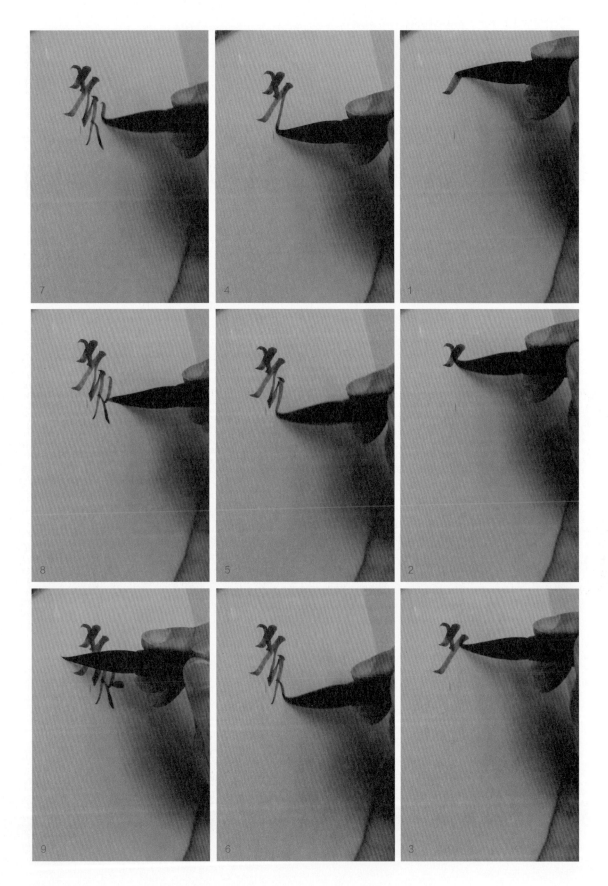

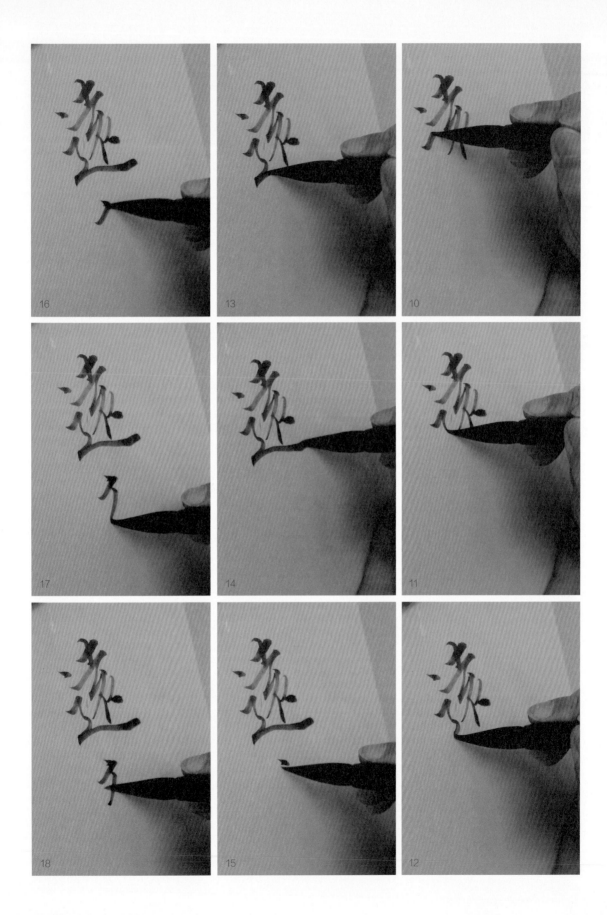

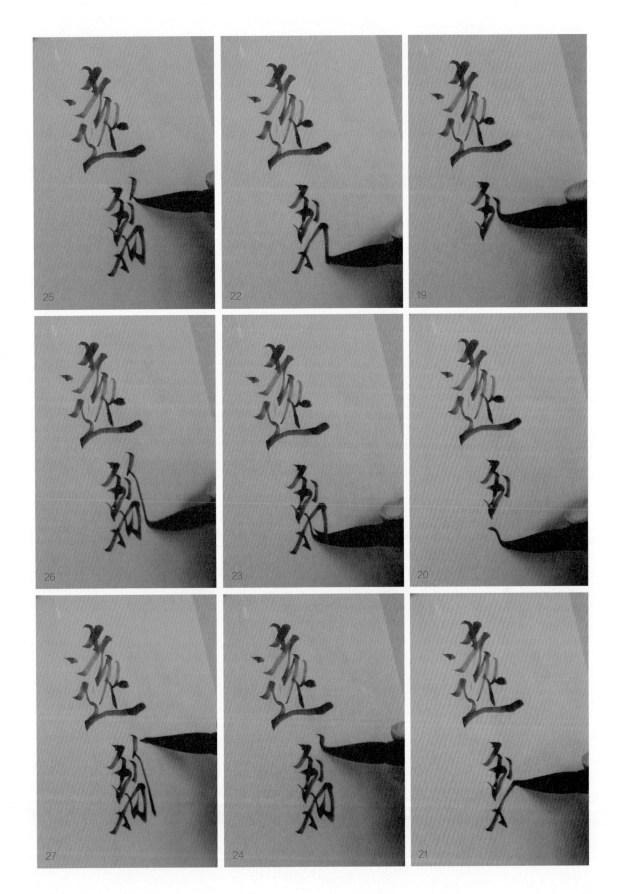

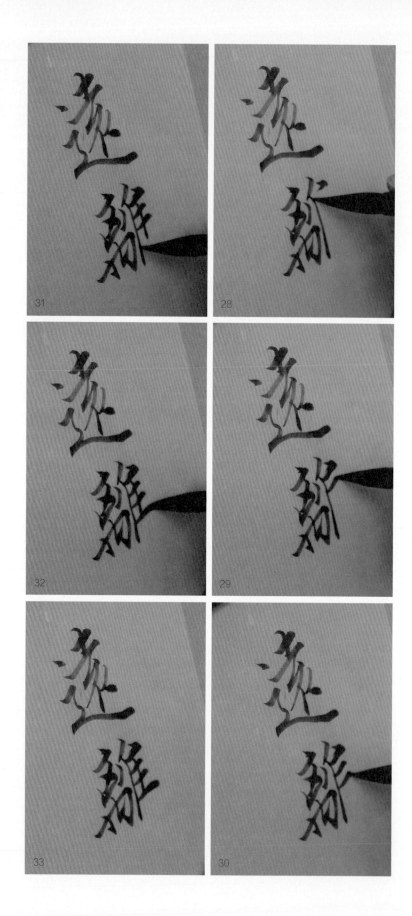

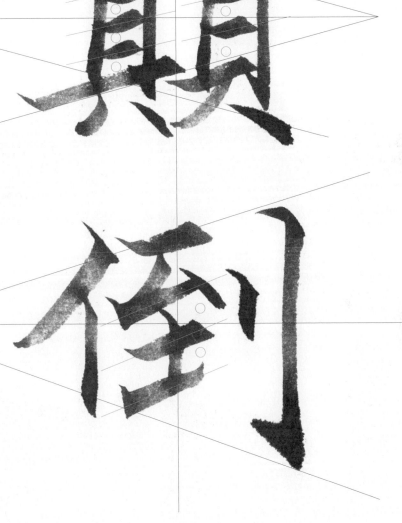

紅色：代表中心線

藍色：代表整體結構線

綠色：代表等距

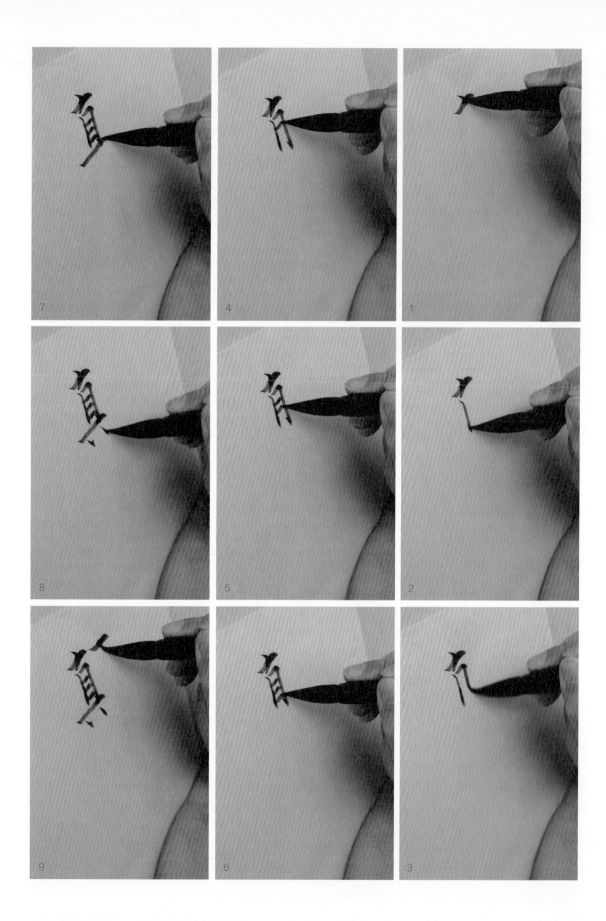

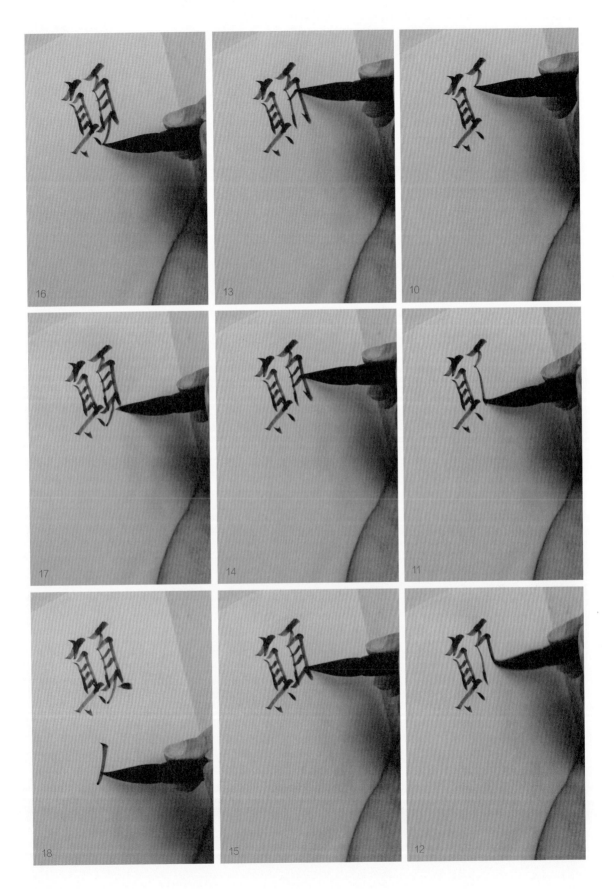

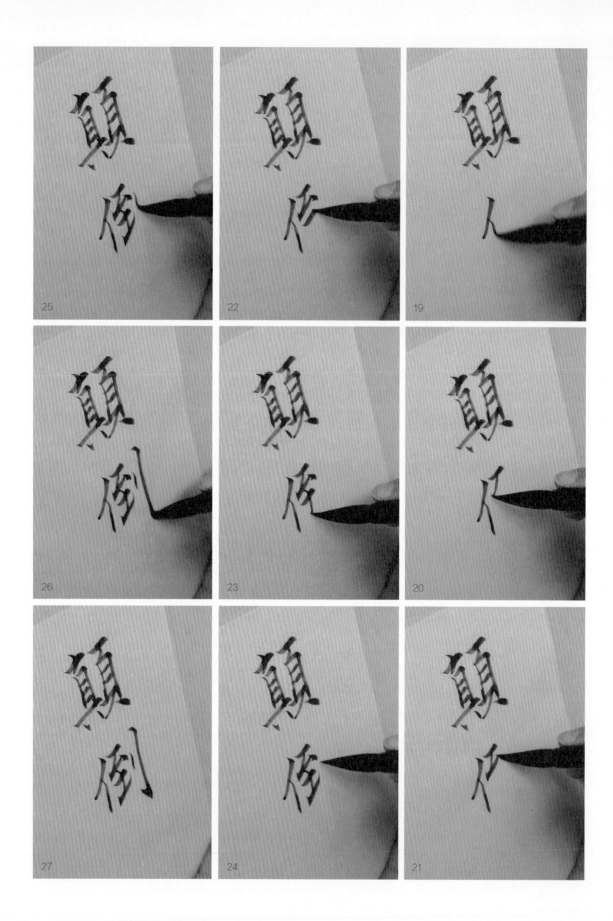

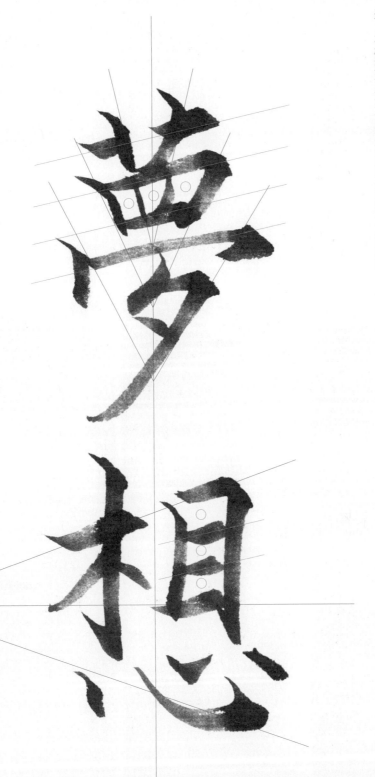

楷書筆法示範

夢：艹字頭、罒直畫均往中心線方向集中。

想：相橫畫與心第一點起筆位置往斜平方向集中。

紅色：代表中心線

藍色：代表整體結構線

綠色：代表等距

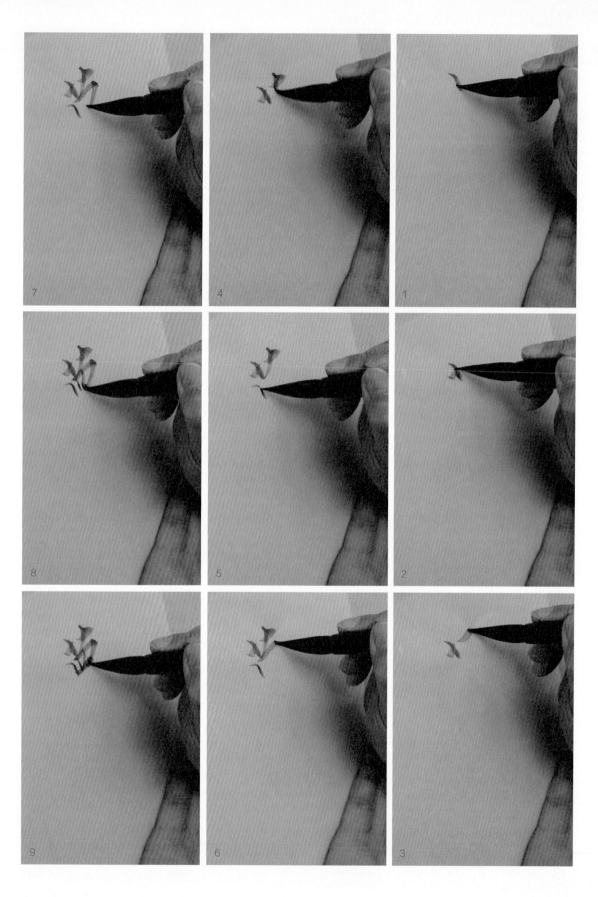

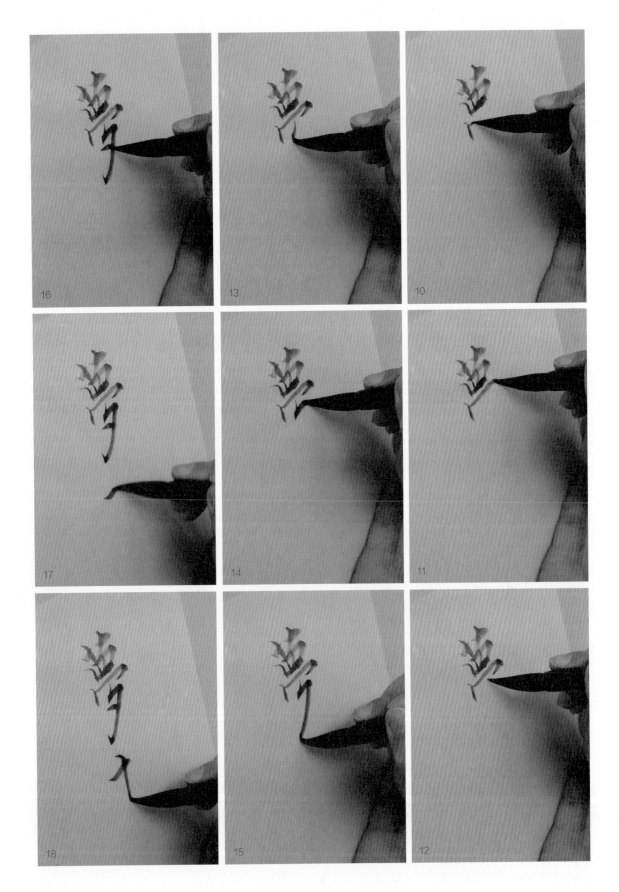

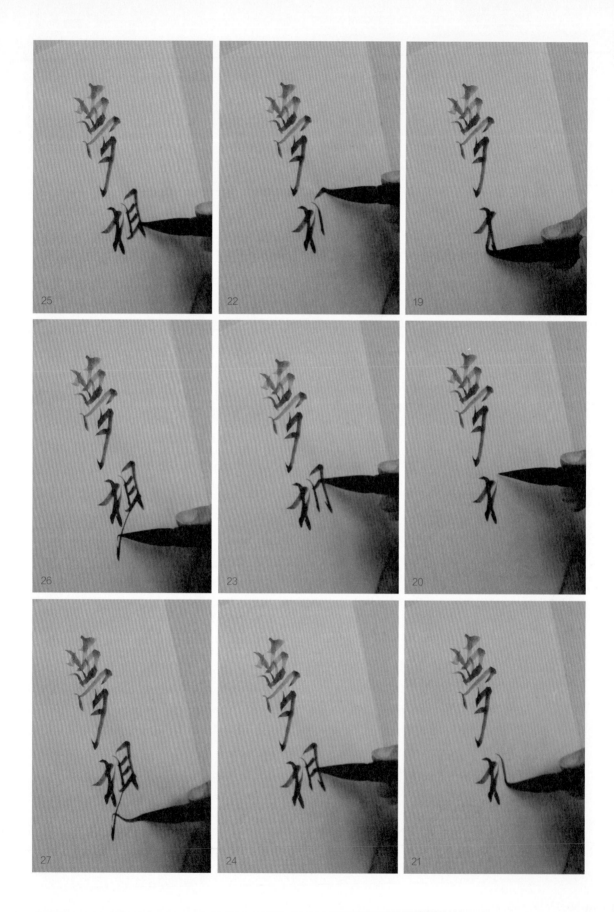

25

22

19

26

23

20

27

24

21

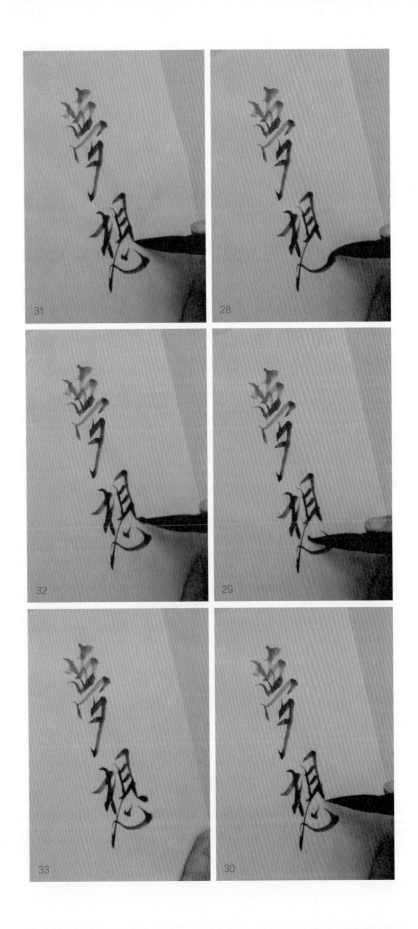

楷書筆法示範

究：宀第一點、九筆畫交接處落在中心線上。九第一筆起筆與最後一筆結束位置，與中心線構成三角形。

竟：立兩點與日兩側直畫均往中心線方向集中。

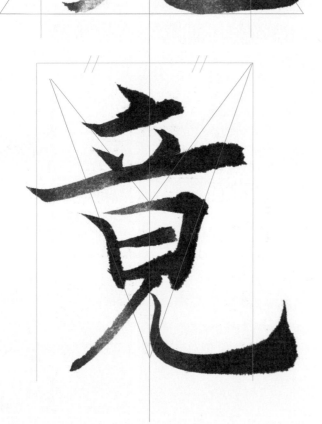

紅色：代表中心線

藍色：代表整體結構線

綠色：代表等距

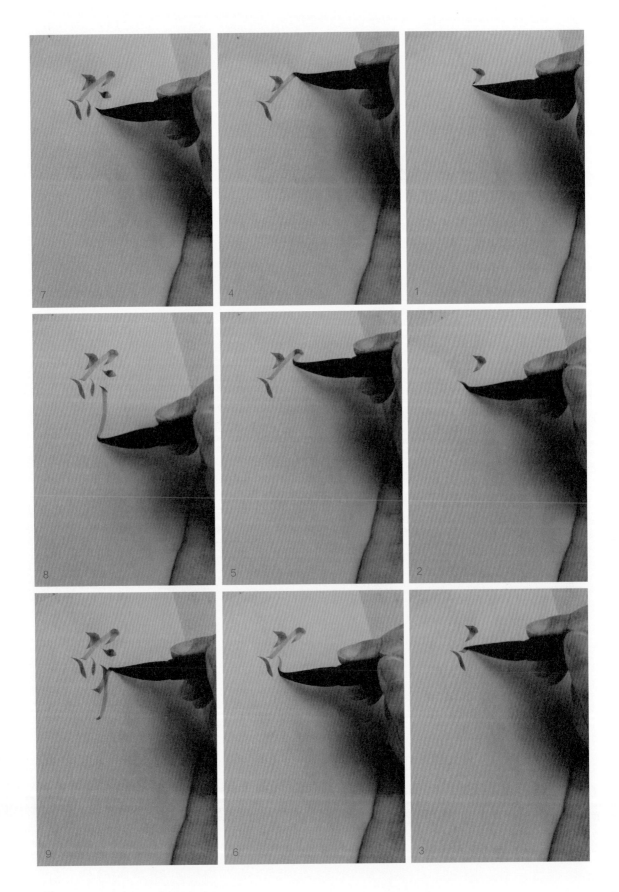

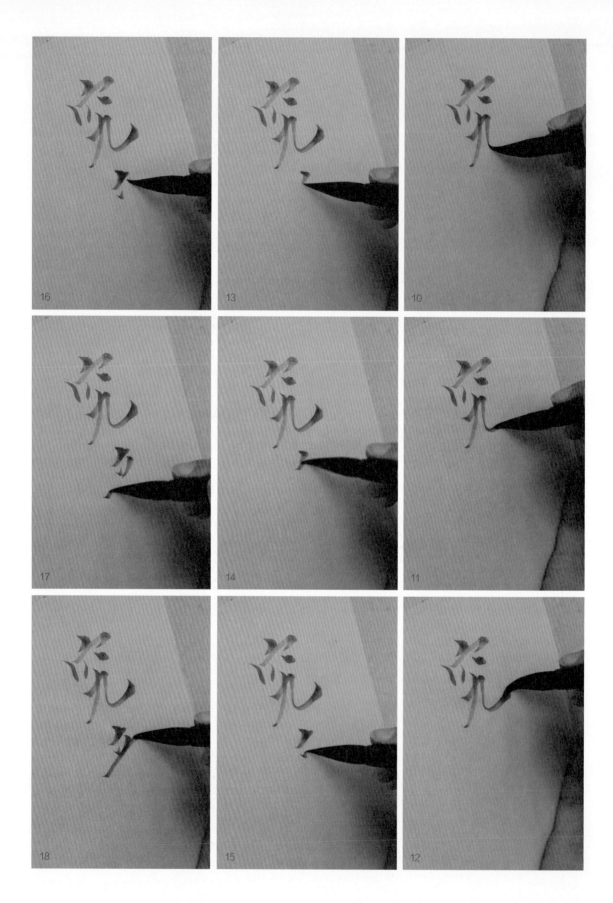

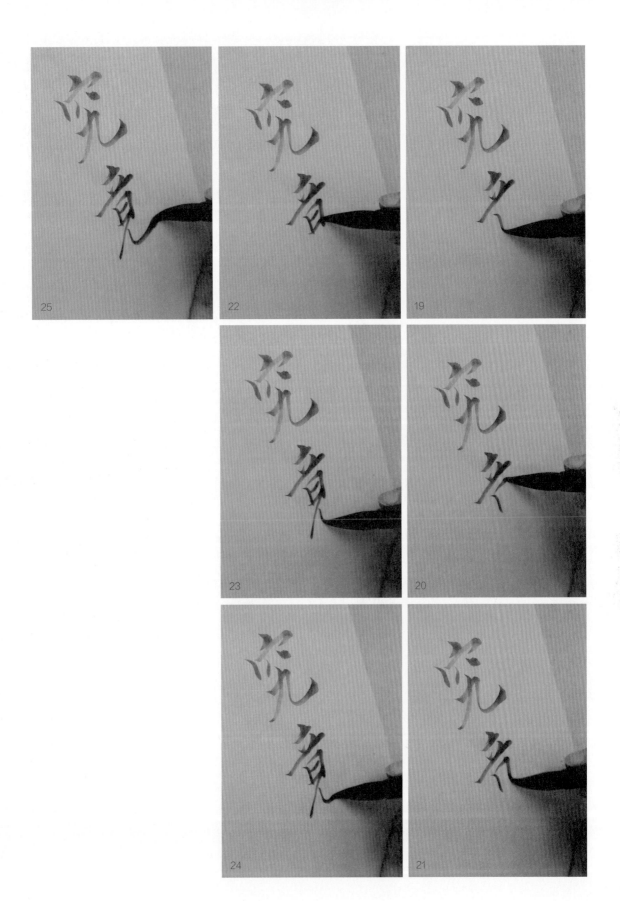

楷書筆法示範

涅：日兩直畫往土直線方向集中。

槃：舟第一筆起筆角度與口直畫往木的直畫方向集中。

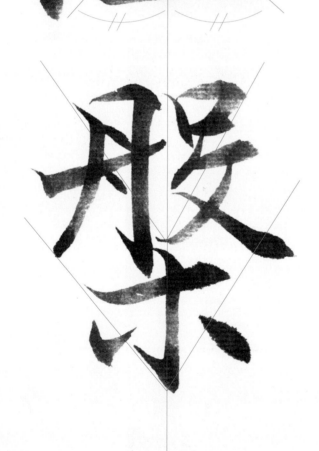

紅色：代表中心線

藍色：代表整體結構線

綠色：代表等距

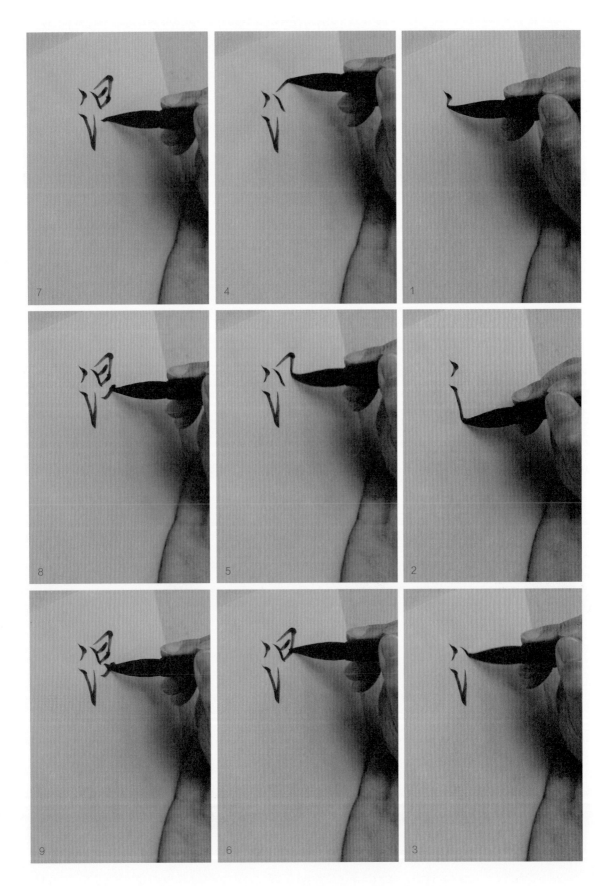

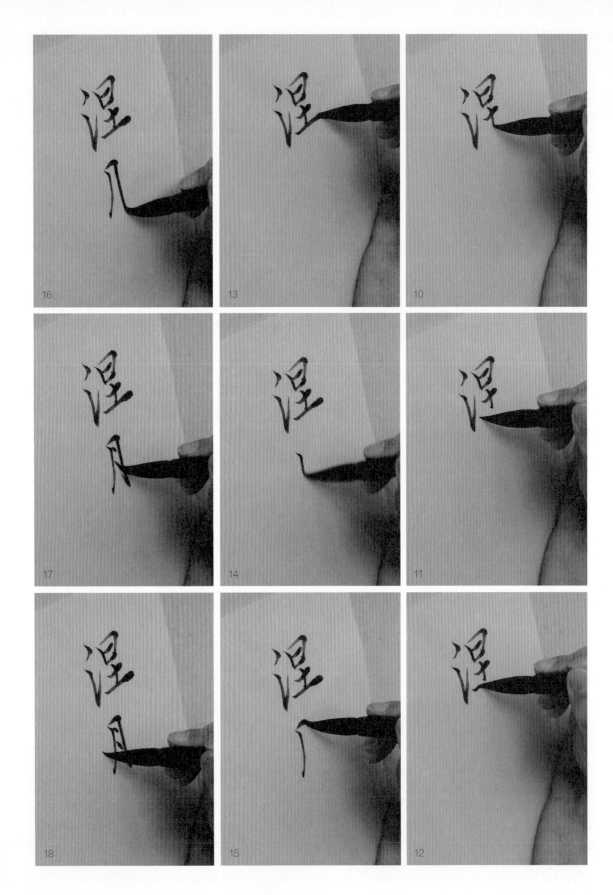

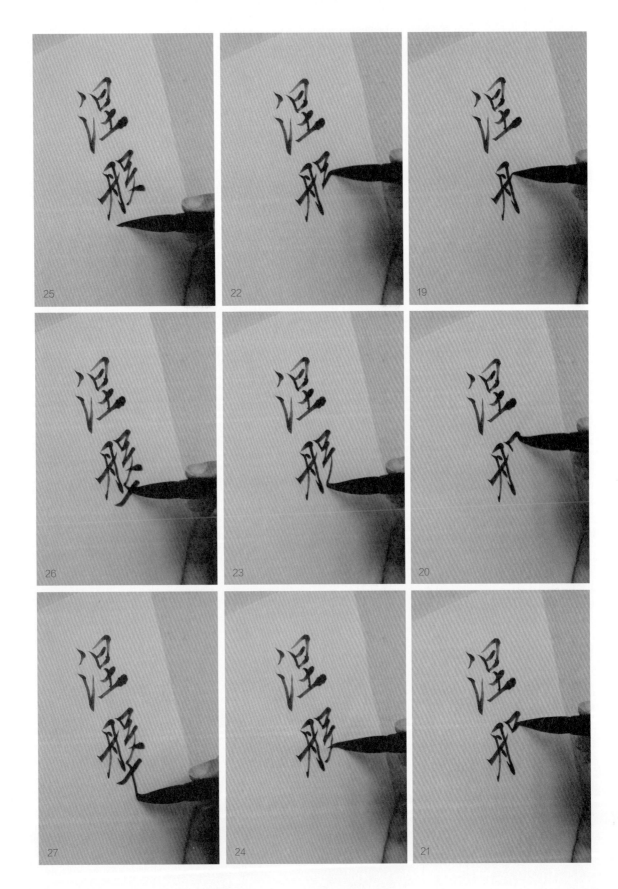

28

29

30

楷書筆法示範

諸：言、十的橫畫與口、日的收筆位置均往斜平方向集中。言字橫畫斜平等距。

佛：弗字弓的橫畫角度往斜平中心方向集中。

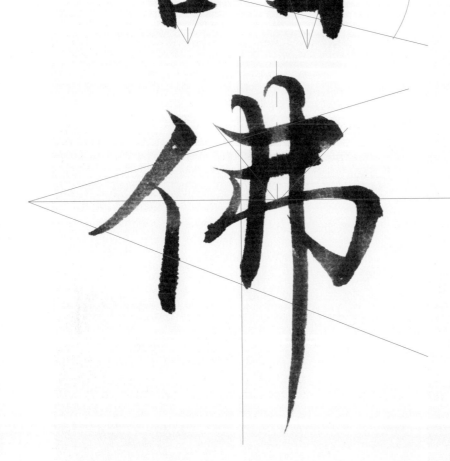

紅色：代表中心線

藍色：代表整體結構線

綠色：代表等距

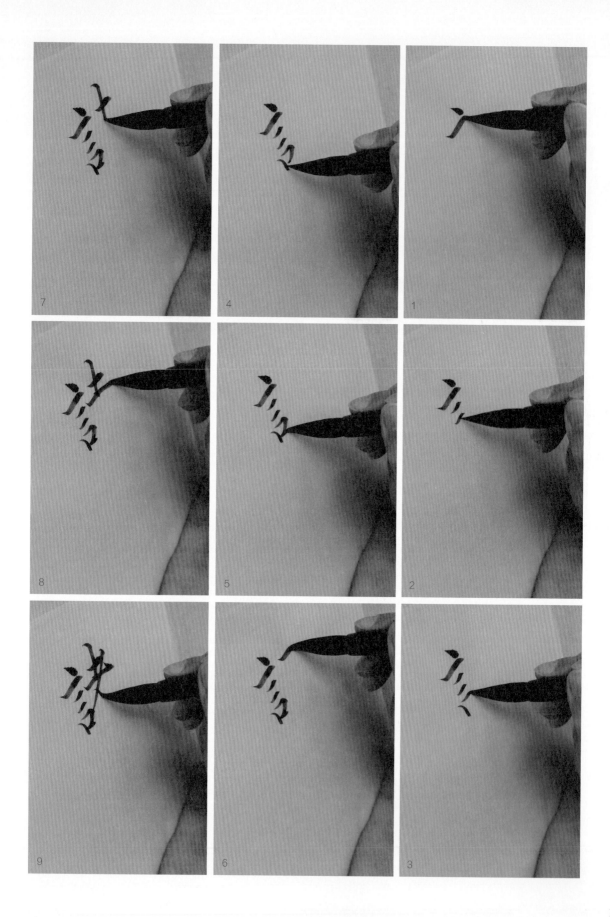

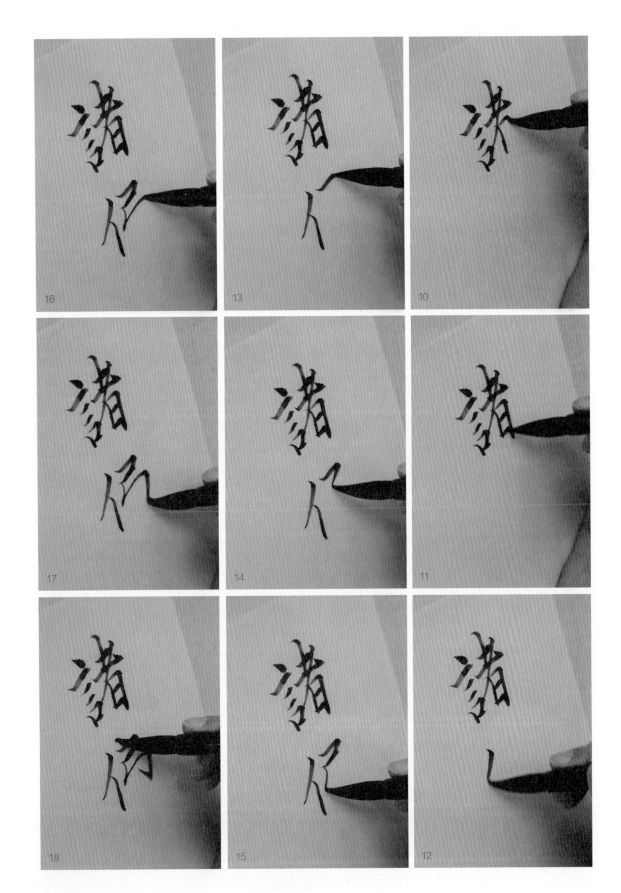

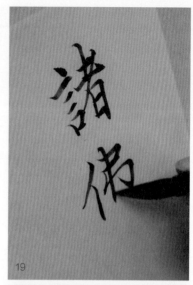

19

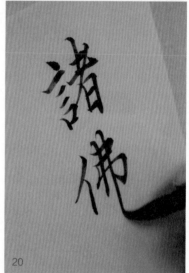

20

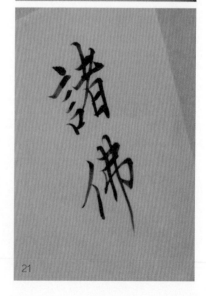

21

阿：阝第一筆橫畫與可橫畫往斜平方向集中。

耨：（禾字旁為異體字）辰的第一筆橫畫與寸豎勾位置往斜平方向集中。

紅色：代表中心線

藍色：代表整體結構線

綠色：代表等距

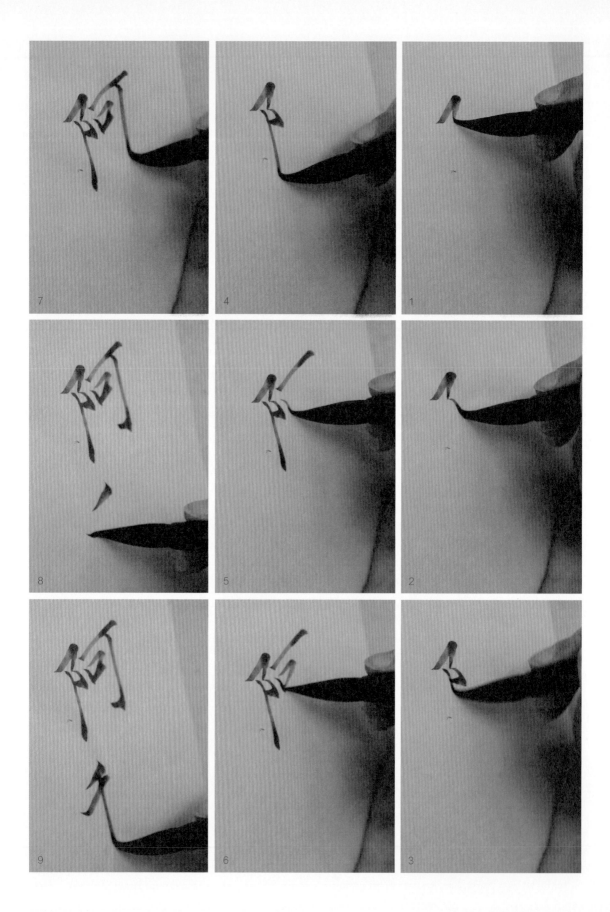

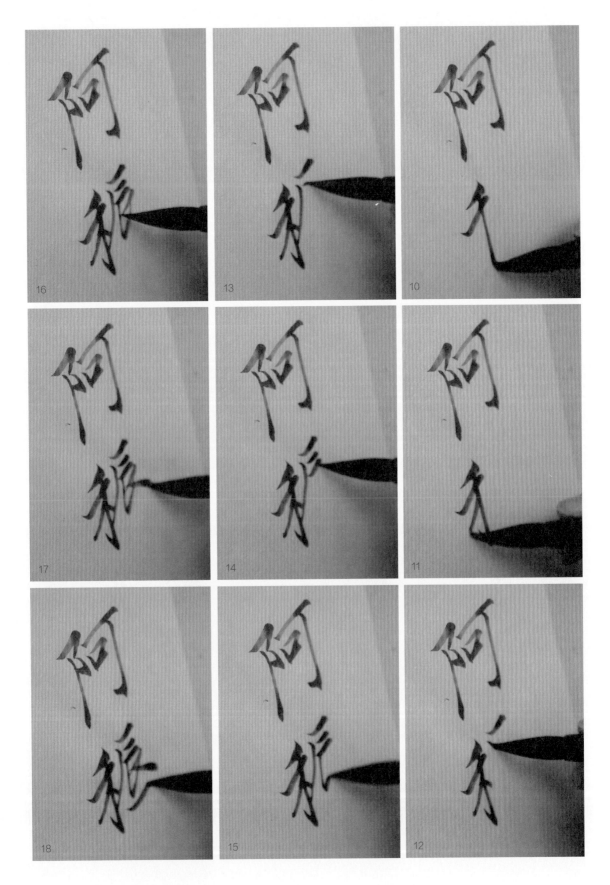

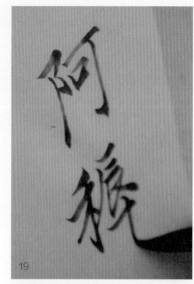

19

20

21

真：紅線為中心位置，具兩直畫往中心線集中。橫畫斜平等距。

實：毋與貝橫畫角度均往斜平中心方向集中，比例上下各占一半。

貝橫畫斜平等距。

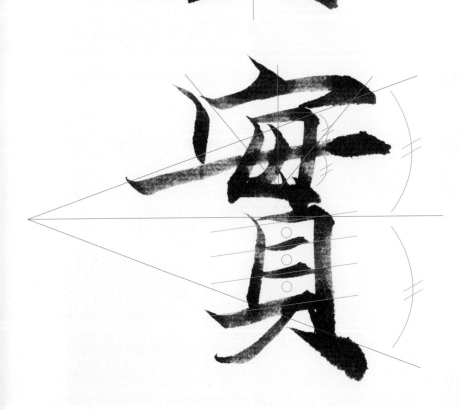

紅色：代表中心線

藍色：代表整體結構線

綠色：代表等距

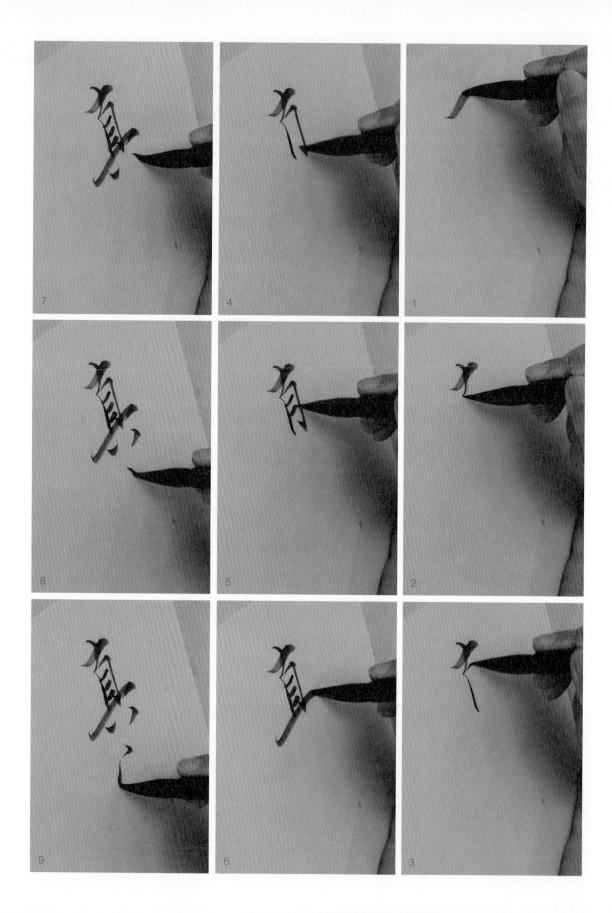

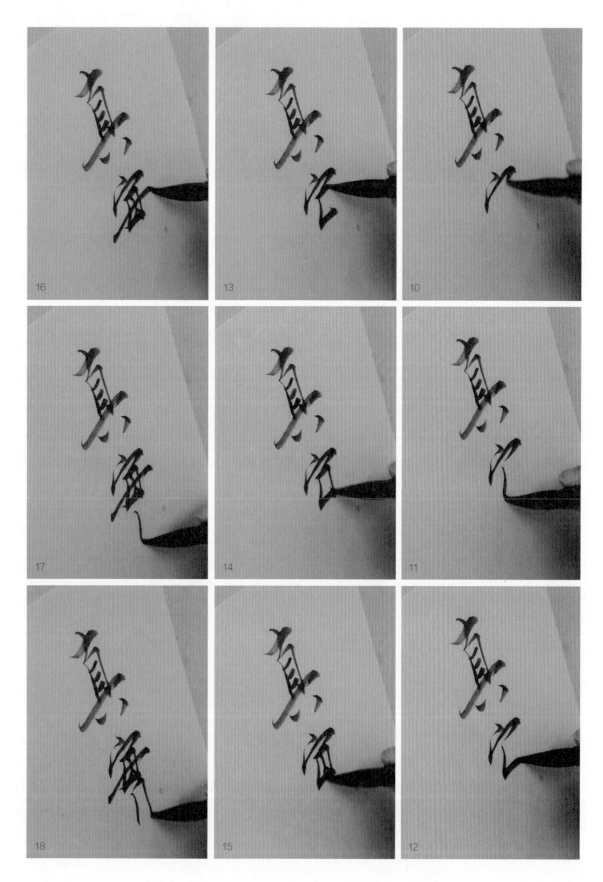

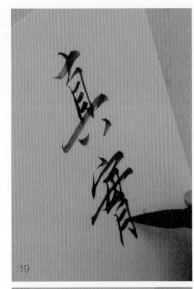

19

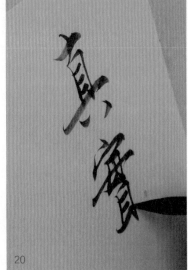

20

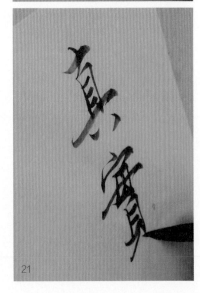

21

楷書筆法示範

不：直畫為中心線位置，左右比例各占一半。長撇與右點結束的位置與第一筆橫畫平行，與中心線連成一正三角形。

虛：紅色為中心線，最後一筆橫畫在中心線左右比例各占一半。上窄下寬往中心線方向集中。

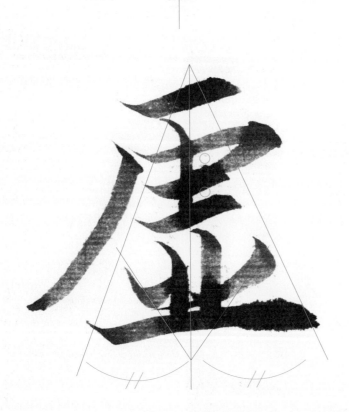

紅色：代表中心線

藍色：代表整體結構線

綠色：代表等距

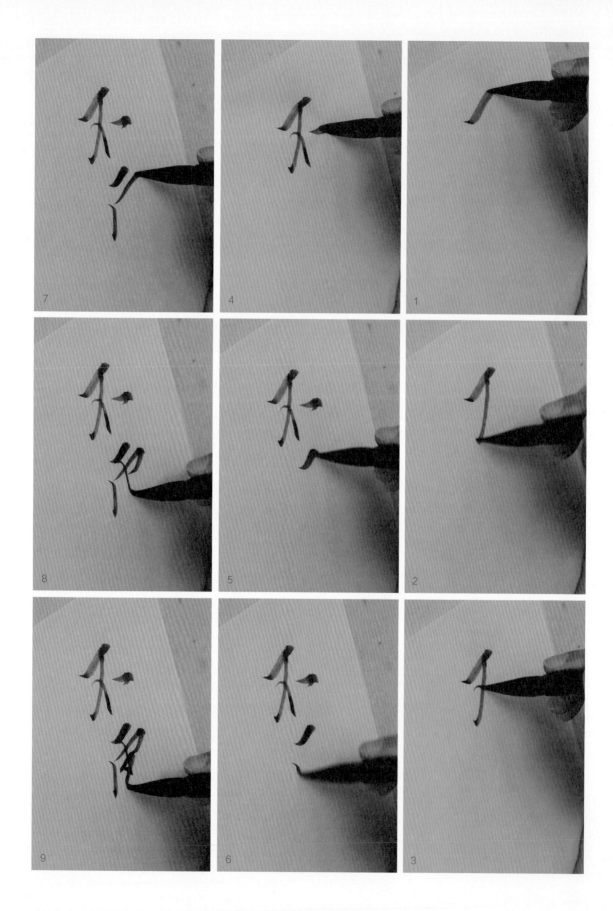

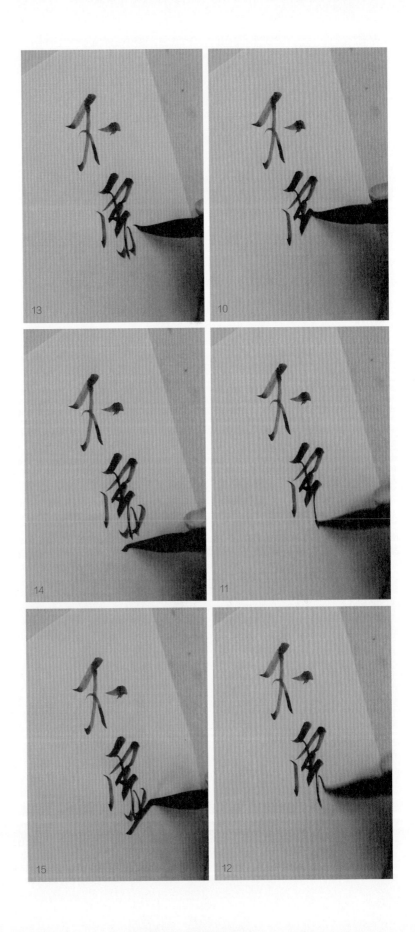

楷書筆法示範

揭：手字旁第一筆橫畫與日橫畫往左延伸，與曷下方豎勾位置往左延伸，均向斜平中心線集中。

諦：言與帝的橫畫角度與言字口的位置，決定其結構向斜平集中。言字橫畫斜平等距。

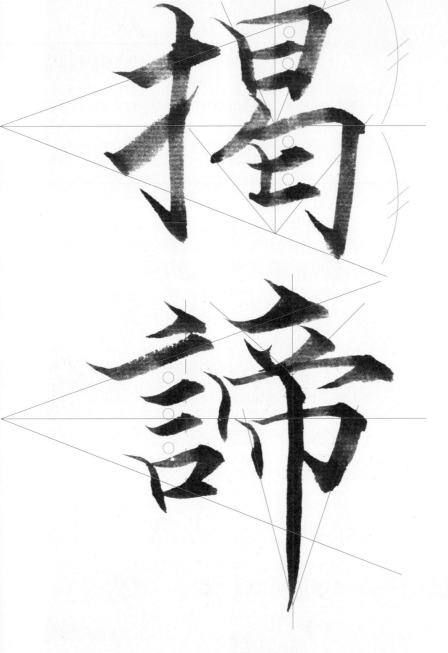

紅色：代表中心線

藍色：代表整體結構線

綠色：代表等距

134

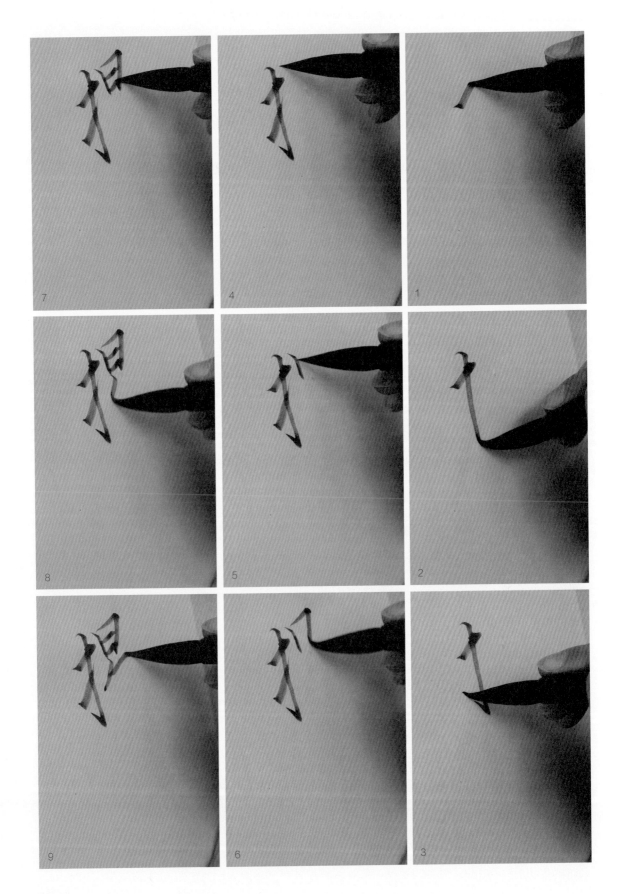

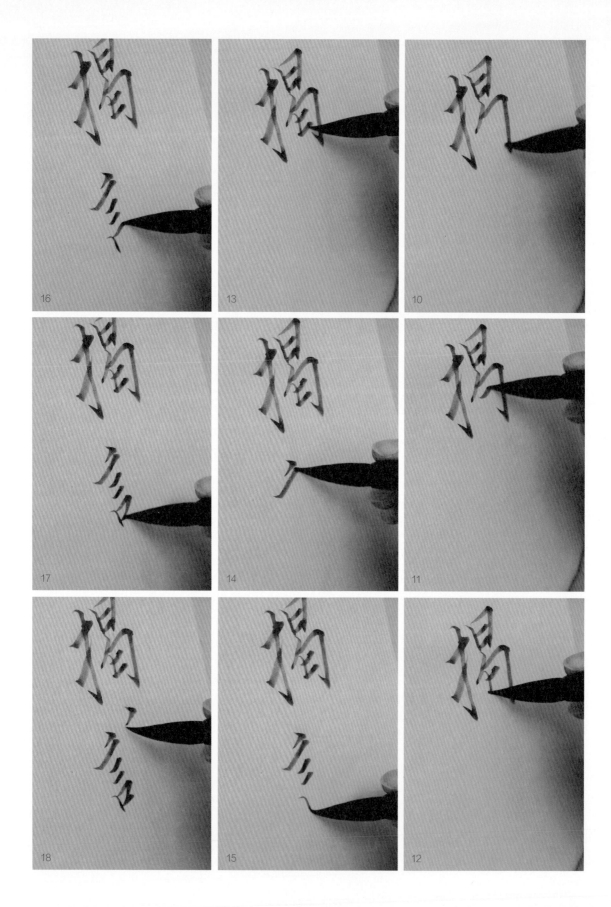

16

13

10

17

14

11

18

15

12

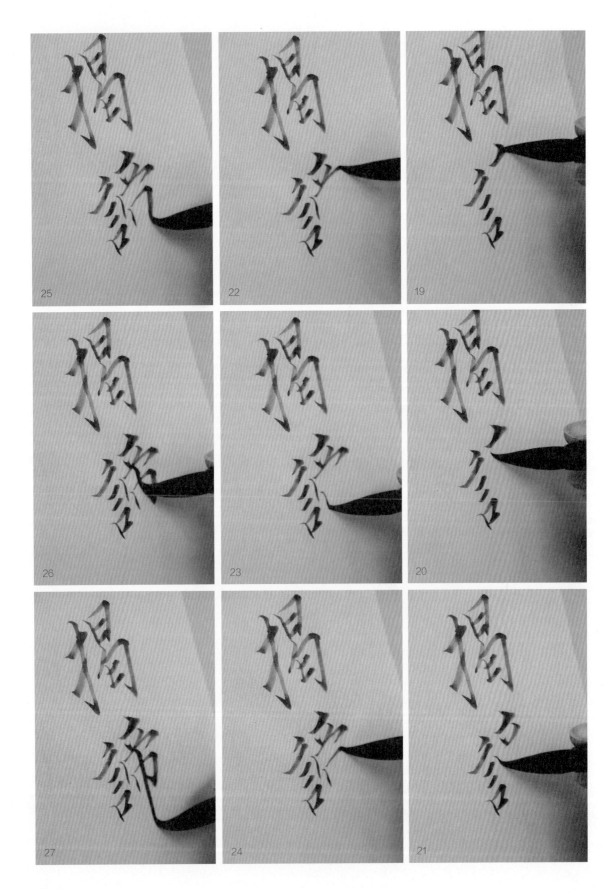

楷書筆法示範

莎：少左右兩點高度一致，從直畫延伸為倒三角形。少直畫為此字中心線。

婆：皮的橫畫往左延伸、女長橫畫起筆與最後一點結束位置，往斜平中心線集中。波與女上下比例各占一比一。

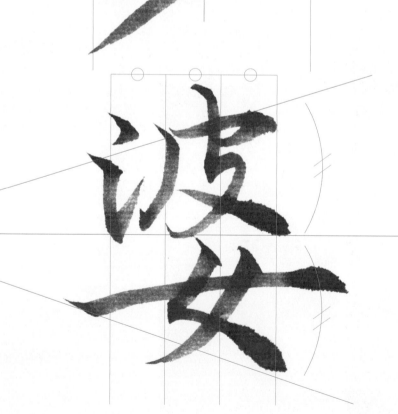

紅色：代表中心線

藍色：代表整體結構線

綠色：代表等距

138

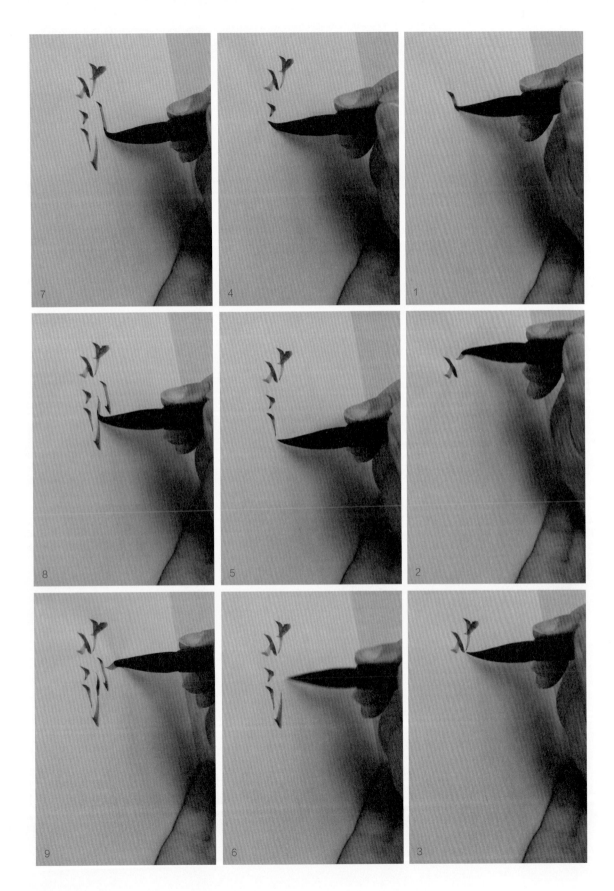

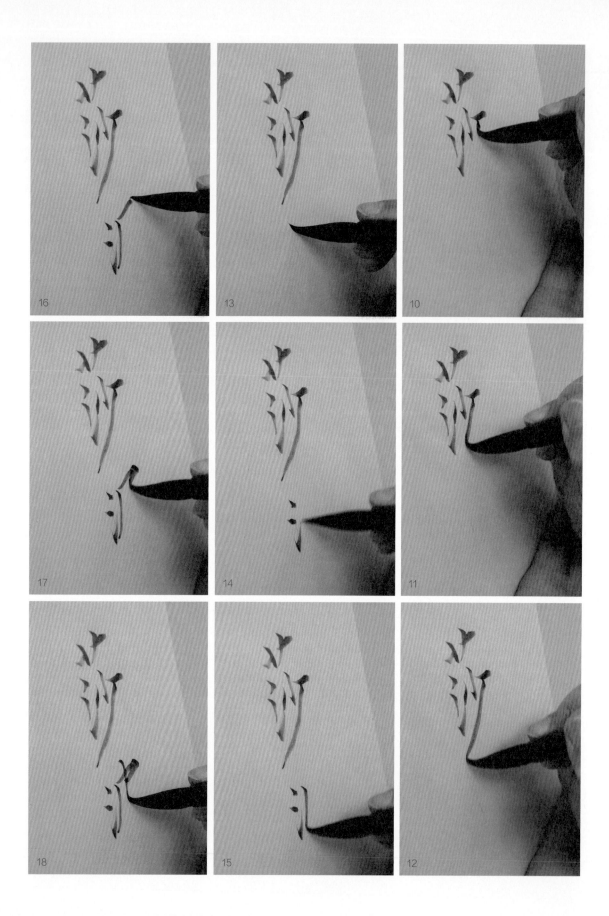

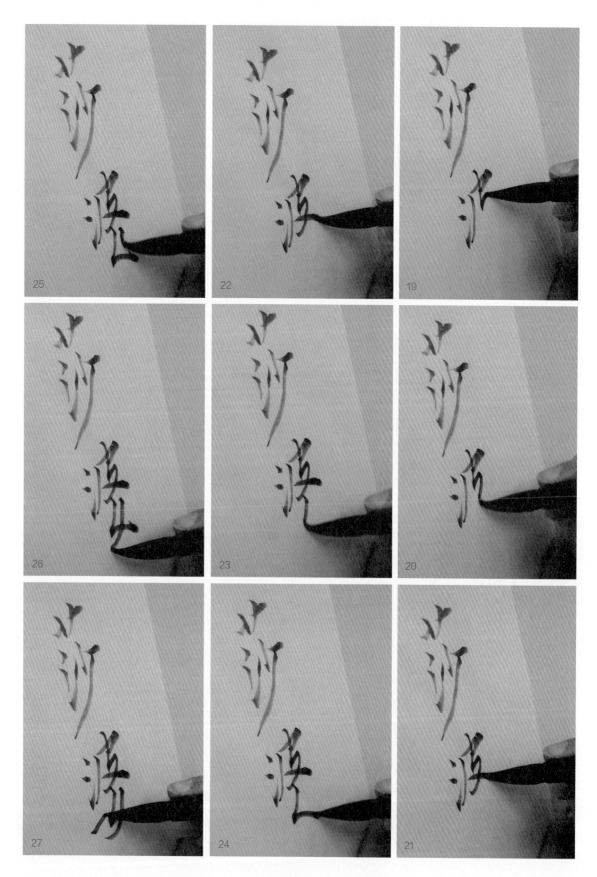

28

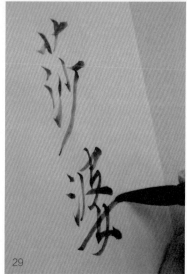

29

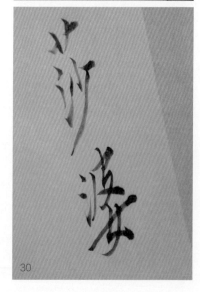

30

如何寫心經

書畫家的寫字課，一筆一畫，靜心寫字。

作　　者　　侯吉諒
協力編輯　　黃亭珊、李佩珍
攝　　影　　陳勇佑
責任編輯　　賴曉玲
版　　權　　吳亭儀、翁靜如
行銷業務　　何學文、林秀津
副總編輯　　徐藍萍
總 經 理　　彭之琬
發 行 人　　何飛鵬
法律顧問　　台英國際商務法律事務所 羅明通律師
出　　版　　商周出版
　　　　　　台北市中山區104民生東路二段141號9樓
　　　　　　電話：(02) 2500-7008　傳真：(02)2500-7759
　　　　　　E-mail：bwp.service@cite.com.tw
發　　行　　英屬蓋曼群島商家庭傳媒股份有限公司城邦分公司
　　　　　　台北市中山區104民生東路二段141號2樓
　　　　　　書虫客服務專線：02-25007718．02-25007719
　　　　　　24小時傳真服務：02-25001990．02-25001991
　　　　　　服務時間：週一至週五09:30-12:00．13:30-17:00
　　　　　　郵撥帳號：19863813　戶名：書虫股份有限公司
　　　　　　讀者服務信箱：service@readingclub.com.tw
　　　　　　城邦讀書花園：www.cite.com.tw
香港發行所　城邦（香港）出版集團有限公司
　　　　　　香港灣仔駱克道193號東超商業中心1樓 / E-mail：hkcite@biznetvigator.com
　　　　　　電話：（852）25086231 傳真：（852）25789337
馬新發行所　城邦(馬新)出版集團
　　　　　　Cité (M) Sdn. Bhd. (458372 U)
　　　　　　11, Jalan 30D/146, Desa Tasik, Sungai Besi, 57000 Kuala Lumpur, Malaysia
　　　　　　電話：（603）90563833　傳真：（603）90562833
美術設計　　張福海
印　　刷　　卡樂製版印刷事業有限公司
總 經 銷　　聯合發行股份有限公司
地　　址　　新北市231新店區寶橋路235巷6弄6號2樓
　　　　　　電話：（02）2917-8022　傳真：（02）2911-0053

■2016年05月26日初版　　　　　　　　Printed in Taiwan
定價／400元

國家圖書館出版品預行編目(CIP)資料

如何寫心經：書畫家的寫字課，一筆一畫，不在乎好看，只要靜心寫字。／侯吉諒著. – 初版. – 臺北市：商周出版：家庭傳媒城邦分公司發行,2016.05 面 ;公分

ISBN 978-986-477-006-9(平裝)

1.法帖

943.5　　　105005916